U0110736

大展好書　好書大展
品嘗好書　冠群可期

# 序

　　圍棋是中國傳統文化最精彩的智力魔方。數千年來，它風靡中國，東渡日本，西去歐美，南下澳洲，日益成爲世界各民族喜聞樂見的高雅遊戲。

　　圍棋是一種寧靜與淡泊，它象徵著中國文化博大精深，所以說，圍棋不僅是一項技術，更是一門藝術，一種陶冶性情的藝術。在學習圍棋和下棋的過程中，每個人都可以深切地感受到，這是一種薰陶，一種理性培養的過程，讓浮躁的心漸漸沉靜下來，最終歸於一種深沉的質樸的思想情操。那些圍棋大師的沉著冷靜，相信也可以使您感受到一種莊嚴的智慧的力量。對，這就是圍棋的偉大魅力。

　　《圍棋石室藏機》把黑白世界的玄妙，用最樸素的文字，最生動的習題講出來，讓你體會到圍棋的和諧與完美。每課有趣味閱讀，講的都是古今中外經典圍棋故事，讓熱心的讀者，不僅可以學到圍棋知識，而且還享受到圍棋文化的薰陶。

　　我眞誠地說，這是一部難得的好書。

圍棋石室藏機——從業餘初段到業餘二段的躍進

# 目　錄

# 第 1 課　巧 試 應 手

　　「試應手」是術語。有人說：「在一定意義上講，每一著都在『試應手』」。這種根據對方應對方法不同而採取隨機應變的著法，確是一種高級戰術。

　　圖1：白1托是經典的試應手著法。對此，黑有 a、b、c、d、e 五種應法，白根據黑不同的應手，採取相對應的對策。

## 例題 1

　　黑 ▲ 強硬的扳，白如何在黑陣中騰挪。

　　正解圖：白1斷是騰挪手筋。黑2打，白3打是次序，黑4只好粘，白5先手便宜後，再於7位輕靈象步飛出。

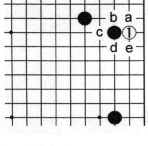

圖1　試應手

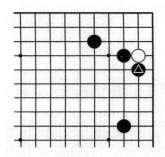

例題1

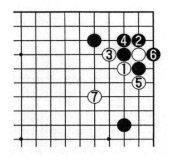

例1　正解圖

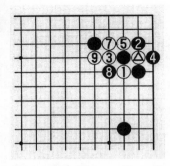

例1　變化圖　　❻＝△

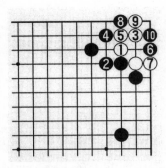

圖1　失敗圖

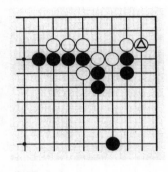

例題2

**變化圖**：白3打時，黑4如提，白5打強烈，由於開盤無劫材，黑6粘忍耐，白7接，黑8打，白9冷靜拐出，黑得不償失。

**失敗圖**：白1扳不好，黑2退冷靜，白3、5求活，黑6點痛下殺手，雙方變化至黑10，白角被殺而失敗。

## 例題2

這是實戰經常出現的棋形，此時白△立下，黑有試白應手的好時機。

**正解圖**：黑1斷是試白應手的手筋，白如在2位打，黑有a位先手打，已補好了自己的毛病，然後3位拐頭，十分有力。

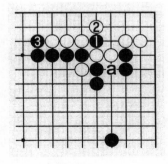

例2　正解圖

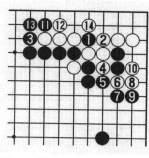

例2　變化圖

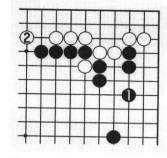

例2　失敗圖

**變化圖：**黑1斷時，白如在2位應，黑3拐頭，白4、6沖斷，黑7、9棄子，今後黑11、13扳接是先手，白14須補一手，這是黑感到自豪的地方。

**失敗圖：**黑1跳，補斷點是十分見效的一著，白2跳出，已是獲利之形，黑失敗。

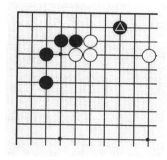

例題3

## 例題3

黑△二路潛入，對此，白有試探黑應手的巧妙手段。

**正解圖：**白1擠是試黑應手的巧妙手段，黑2如接，白先手便宜後再於3位靠壓，以下至10是常見應接。

例3　正解圖

例 3　變化圖

例題 4

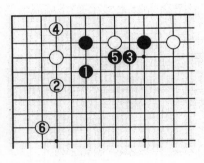

例 4　正解圖

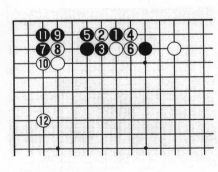

例 4　變化圖

**變化圖：**黑 2 虎抵抗，白 3 斷，黑 4、6 防守，白 7 立是先手，白 9 尖後，黑 ▲ 一子被吃，這是黑的失策。

## 例題 4

白 ▲ 打入試應手，觀察黑選擇怎樣的定石。

**正解圖：**黑 1 跳起正著，這是十分常見的一手，白 2 跳，黑 3 尖重要，白 4、6 完成定石，結果兩分。

**變化圖：**黑也有在 1 位托的手法，白 2 扳，黑 5 打時，白 6 接是關鍵，黑 7 點角，以下至 12 拆三，雙方應接大致兩分。

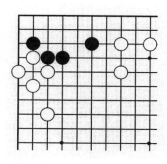

例題 5

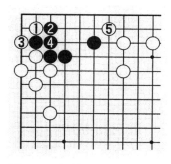

例 5　正解圖

## 例題 5

這是實戰中經常出現的棋形，白怎樣進攻黑角。

**正解圖**：白 1 夾，試黑應手，時機掌握得好，黑 2 如虎，白 3 先手打後，再於 5 位尖，黑眼位不全，還得向外逃跑。

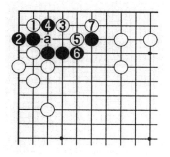

例 5　變化圖

**變化圖**：白 1 夾時，黑 2 如立下抵抗，白 3 跳好手，黑 4 須補 a 位的中斷點，白 5、7 渡過，黑只有一隻眼不活，白可獲攻擊之利。

**失敗圖**：白 1 夾，以下至 3 時，黑如 4 位補斷，白 5

圖 5　失敗圖

先手接後，再於 7 位托是好手，黑 8 扳，白 9 以下至 13 活棋，黑一隻眼沒有。

# 例題 6

黑⬤一子困在白角內，它還有活力，應採取行動。

**正解圖：**黑 1 托是試白應手的手筋。白 2 如長，黑 3 長令白生畏，以下 a、b 兩點，黑必得其一，黑十分成功。

**變化圖：**黑 1 托時，白 2 虎防守，黑 3 擋是先手，白 4 只好接，黑 5 尖，已是活棋之形。

**失敗圖：**黑 1 沖十分魯莽，白 2 必挖，黑 3 打時，白 4 接住就行，當黑 5 托時，白 6 團，黑無以應對，顯然失敗。

例題 6

例 6　正解圖

例 6　變化圖

例 6　失敗圖

## 例題 7

黑△扳時，白必須考慮破壞黑上邊空，這樣才能走出好棋。

例題 7

**正解圖：** 白1碰好時機，黑2如上扳，白3再扳，黑4接後，白5以下策劃，變化至17白破空成功。

例7　正解圖

**失敗圖：** 黑1若連扳，白2、4好手，黑5、7提兩子後，白8跳下殺黑角，黑棋大損而失敗。

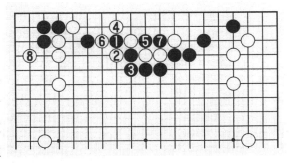

例7　失敗圖

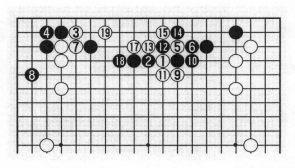

例7　變化圖　　　　　　　　⑯＝⑤

變化圖：黑2如強行夾，白3至7做好準備後，再於9、11打接行動，雙方攻防至19，也是白恰到好處的變化。

## 習題1

這是實戰中出現的棋形，黑有試白應手收官的好手筋。

## 習題2

黑左上角很空虛，此時應怎樣防守。

習題1

習題2

## 習題 3

左上角戰鬥激烈，黑怎樣偵察敵情，擺脫困境。

## 習題 4

黑 ⬤ 飛攻嚴厲，白必須隨機應變，才能擺脫被動局面，試探黑應手的一著在哪裡。

習題 3

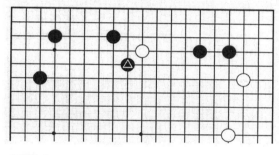

習題 4

## 習題 5

a 位的中斷點，令黑十分擔心，黑如何補這個中斷點，卻十分有學問。

## 習題 6

黑在攻擊下邊四個白棋時，要考慮兩個黑 ⬤ 子出現的薄情，黑怎樣試白應手，強化自己，再攻擊白方。

習題5

習題6

## 習題 7

黑右邊一塊棋是白伏擊的目標，如一味強攻，未見有效；如果採取相棄相取的策略，才是好策略。

## 習題 8

黑方正對右邊一塊白棋發起攻擊。現在白△靠，黑方怎樣有效的行棋？

## 習題 9

現在黑▲鎮頭攻擊，右邊白棋顯然應作處理。

習題 7

習題 8

習題 9

## 習題 10

黑在左上角有雙活的手段，中腹的白棋有些薄弱，白怎樣試黑應手，巧妙打開局面。

**習題 10**

## 習題 11

黑❹侵消白模樣，同時也給自己留下 a 位飛回的好點，白怎樣制定自己的作戰方針。

**習題 11**

## 習題 1 解

**正解圖**：黑 1 斷是試白應手的巧妙手筋，白 2 應，白已不能在 a 位擠了，黑亦有收穫，再 3、5 收官定形，次序并然。

**變化圖**：為了保留 a 位的擠，故白在 2 位應，黑有 3 位靠的手筋，白只好 4 位應，黑 5 渡過，白角空被破，損失大，明顯失敗。

**失敗圖**：黑 1 直接爬不好，以下至白 4 定形後，黑 5 再斷時，白可在 6 位打，白仍有 a 位的擠，先手 1 目棋的便宜，這是黑的失策。

## 習題 2 解

**正解圖**：黑 1 托試白應手，是最佳時機，白 2 正應，黑 3 再跳起，補強左上角陣勢。

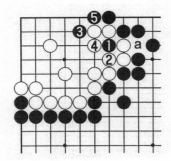

習題 1　正解圖

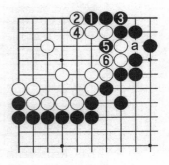

習題 1　變化圖

習題 1　失敗圖

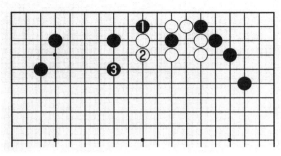

習題 2　正解圖

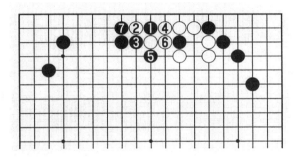

習題 2　失敗圖

**失敗圖：**白 2 如扳，黑 3 斷、白 4 打，黑 5 打非常愉快，以下至 7 黑十分厚實，白明顯失敗。

## 習題 3 解

**正解圖：**黑 1 斷，試白應手十分機敏，白 2、4 打虎，黑 5 擋後，已有 a 位托渡，再於 7 位跳出作戰，十分主動。

**變化圖：**黑 1 斷時，白 2 如立下，黑 3 就跳出，白無法於 a 位沖斷，仍是雙方可接受的變化。

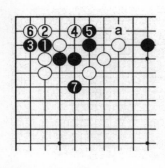

習題 3　正解圖

習題 3　變化圖

## 習題 4 解

**正解圖：**白 1 二路超低空飛行，是十分發揮天才想像力的試應手，黑 2 尖應，白 3 點角，以下至 11 後，黑吃白△一子，效率很低。

**變化圖：**白 1 時，黑 2 攔攻擊，白 3 飛回，黑 4 搜根，白 5 跳出，此時白治孤非常輕鬆。

**失敗圖 1：**白 1 長，正是黑棋期待的，黑 2 長，以下至 6 後，a、b 兩點，黑必得其一，白失敗。

習題 4　正解圖

失敗圖2：白1如直接點角，黑2擋，以下至7先手定形後，再於8壓，鯨吞白一子，上邊黑空十分大，顯然與正解圖相差甚遠。

習題 4　變化圖

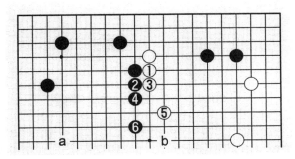

習題 4　失敗圖 1

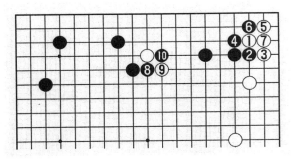

習題 4　失敗圖 2

## 習題 5 解

**正解圖**：黑 1 淺削試應手是高級戰術，白如 a 位斷，黑在 7 位靠轉身。白 2 如守，黑 3 扳，以下攻防至白 10，黑已補了 a 位中斷點，再於 11 位占大場，一帆風順。

**變化圖**：黑 1 時，白 2 飛攻反擊，黑 3 虎沉著，白 4 壓，黑 5 扳、引誘白 6 斷，黑 7 卻是神來之著，以下 a、b 兩點，黑必得其一，顯然是成功之形。

**失敗圖**：黑 1 接補中斷點，是很缺乏靈氣的構想，白 2 飛出，黑 3 大跳逃跑，白 4 順勢守上邊，黑明顯有上當之嫌。

習題 5　正解圖

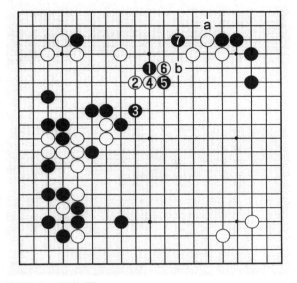

習題 5　變化圖

習題 5　失敗圖

## 習題 6 解

**正解圖**：白 1 托，試探白方應手是攻擊的高級戰術，白 2、4 抵抗，黑 5、7 行動，以下至 12，得失相當，黑方為攻擊創造了條件，至黑 23 緊緊咬住白棋。

**變化圖**：白 2 扳後，黑 3 斷時，白如在 4 位打，軟弱，黑 5 先打後，已加強了下邊兩個黑棋的聯絡，黑 7 放手飛攻，白 8 跳，黑 9 虎，白被動挨打。

**失敗圖**：黑 1 托時，白 2 如內扳防守，黑 3 退，白 4 虎，黑 5 攻，黑棋攻白角，白棋就是被欺的樣子。

習題 6　正解圖

習題 6　變化圖

習題 6　失敗圖

## 習題 7 解

**正解圖**：白1挖，試黑應手，時機絕妙。黑2外打，白5拐角是要點，黑6扳吃白兩子，白7斷，以下進行17，白一舉挽回了劣勢。

**變化圖**：黑4如長角，白5拐，黑6接是穩妥的一手，白7與黑8交換，再白9、11活動上邊，結果黑空被破，白棋大告成功。

**失敗圖**：黑2如下邊打，白5拐時，黑6如長，白7尖殺右邊黑棋，黑8扳謀生，黑10尖具有欺騙性，但白11冷靜，以下至15，黑棋被殺。

習題 7　正解圖

習題7 變化圖

習題7 失敗圖

## 習題 8 解

**正解圖**：黑 1 打入，試白應手。白 2 如尖吃，黑則棄子，先手走到 5、7、9 構成一道屏障，然後黑 11 猛攻白棋。

**變化圖**：白 2 如在上邊尖，照應中腹白棋，黑 3 扳斷，白 4 斷，反過來試黑應手。黑 5、7 出動，雙方交戰至 17，黑方獲得了明顯的全局優勢。

**失敗圖 1**：白 2 蓋住，黑 3 頂，白 4 接不讓黑棋渡過，黑 11、13 後，再於 15 切斷白棋，雙方展開對殺，以下變化至 23，白差一氣被吃，失敗。

**失敗圖 2**：黑 1 扳，直接攻擊白棋效果不佳，白 2 長，黑 3、5 追擊，白 6 挺進中原後，哪裡是可縛之龍？黑明顯失敗。

**習題 8　正解圖**

習題 8　變化圖

習題 8　失敗圖 1

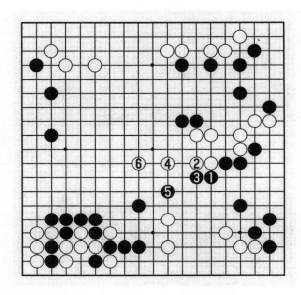

**習題8 失敗圖2**

## 習題 9 解

**正解圖：**白1大飛，試黑應手，拍案叫絕。黑2、4採取攻守兼備的策略，而白方一邊順勢3、5做活，一邊還白11、13占盡便宜。

**變化圖：**白1飛時，黑2如尖攻擊白棋，白有3、5手段牽制黑棋，黑棋自然也不敢對右邊白棋施放殺手。

**失敗圖：**白1尖，黑2擋，白3做眼，以下至7苦活，但如此屈服絕無勝機可言。另外，白a跳，黑b壓，白棋的苦境沒有改變多少。

習題 9　正解圖

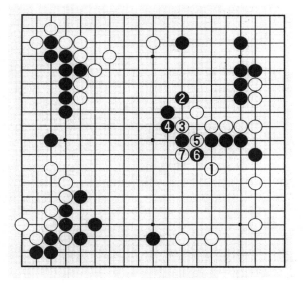

習題 9　變化圖

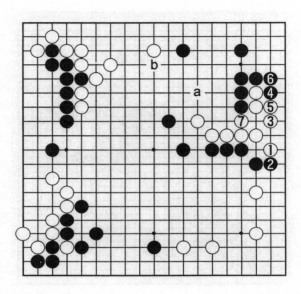

習題 9　失敗圖

## 習題 10 解

正解圖：白 1 斷試應手，黑在 2 位打吃，白 5 立是先手，黑 6 須補，這樣，白解消了黑在白角中的雙活手段。

變化圖：白 1 斷時，黑如在 2 位打，白 3 先手打，已加強了中腹白棋的安全，以此為滿足。

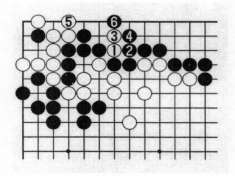

習題 10　正解圖

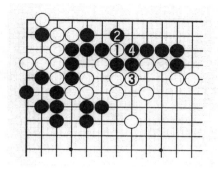

習題 10　變化圖

## 習題 11 解

**正解圖**：白 1 扳，試黑應手，黑 2 如應，白 5、7 出動是關鍵，以下變化至 17 沖出，白棋成功。

**變化圖**：黑 2 擋妥協，白 3 轉身再圍空。當白 9 活角時，全局白已確立了優勢。

**失敗圖**：白 1 尖，黑 2 靠，以下至 6，黑侵消成功，白失敗。

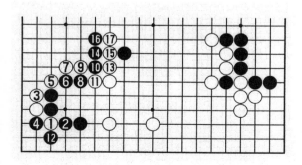

習題 11　正解圖

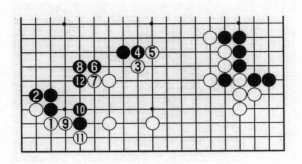

習題 11　變化圖

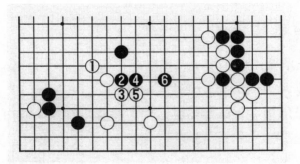

習題 11　失敗圖

## 圍棋故事

### 杜甫與圍棋

　　杜甫（712—770），字子美，原籍襄陽（今屬湖北），遷居鞏縣（今屬河南），唐代著名的大詩人。杜甫的祖父杜審言是唐初著名詩人，也是一個圍棋愛好者。

　　杜審言對杜甫的影響很大，是他走向詩壇的一個重要因

素。而杜甫青年時代即愛好圍棋。除社會風氣使然外，家中的棋風恐怕也是一個原因。杜甫詩中最早提到圍棋的是乾元元年（758）作的《因許八奉寄江寧旻上人》：

> 不見旻公三十年，封書寄與淚潺湲。
>
> 舊來好事今能否？老去新詩誰與傳。
>
> 棋局動隨尋澗竹，袈裟憶上泛湖船。
>
> 聞君話我為官在，頭白昏昏只睡眠。

此詩作於詩人 49 歲時，但詩中提到的卻是 30 年前同「善吟善弈，而喜與文士遊」的旻上人的一段交往。二人作詩弈棋，度過了一段愉快的時光。旻上人有「善弈」之稱，青年杜甫能與他對局，棋藝自然不低。

杜甫在長安時，曾同當時著名宰相房琯下過棋。廣德二年（764），杜甫在閬州憑弔房琯墓時，寫下了《別房太尉》一詩。其敬聯為「對棋陪謝傅，把劍覓徐君。」專門提到當時二人下棋的事，並將房琯比做東晉既能治國安邦，又善圍棋的謝安，表明了自己對房琯的欽佩和悼念之情。

杜甫在秦州時，得知好友賈至被貶為岳州司馬，嚴武被貶為巴州刺史，便寫了《寄岳州賈司馬六丈巴州嚴八使君兩閣老五十韻》，勸他們放寬心，「且將棋度日，應以酒為年」，委婉地表達出「何以忘憂，唯有棋酒」的安慰之意。

杜甫的妻子楊氏是司農少卿楊怡的女兒，有很高的文化藝術修養，也喜好圍棋。杜甫流寓蜀中，在朋友幫助下構築草堂。草堂成後，曾有《江村》一詩，吟道「老妻畫紙為棋局，稚子敲針作釣鉤。」離亂之中剛剛安定，夫婦倆便圍棋取樂，足見他們對圍棋的鍾情。

# 第2課 作 戰 要 領

　　每局棋，都充滿了戰鬥。戰鬥有局部與全局之分。熟練掌握常見戰鬥之形，對提高中盤作戰能力，是大有作用的。

　　圖1：白1飛壓，黑2、4沖斷作戰，白5跳手筋，黑6長，白7、9先手定形後，再於11位跳出戰鬥，雙方棋形充滿了力感之美。

圖1　作戰要領

## 例題 1

　　白△封，對黑進行挑釁，黑必須重拳出擊！

　　正解圖：黑1、3沖斷，正面迎接戰鬥，白4退時，黑5、7剛勁有力，白8被迫無奈，黑9至15，黑戰果很大。

例題 1

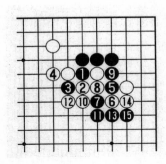

例1　正解圖

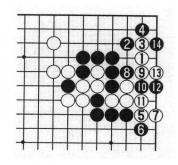

例1　變化圖

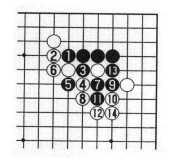

例1　失敗圖

**變化圖：**白1飛，欲做活右邊三個白子，黑2尖，白3爬，當白5、7擴充眼位時，黑10、12好手，至14白棋被殺。

**失敗圖：**黑1、3是俗手，白4擋後，黑5、7反擊，但黑9軟弱，以下至14後，黑所得甚小，白外勢卻十分厚實，黑失敗。

## 例題 2

白棋扭十字是高手慣用的手段，掌握它，將受用終身。

**正解圖：**黑1長冷靜，白2、4打虎是常用之形，黑

例題2

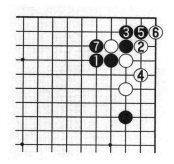

例2　正解圖

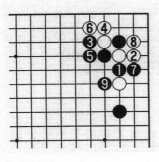

例2　變化圖

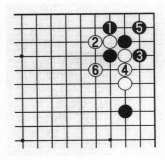

例2　失敗圖

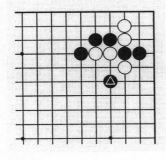

例題3

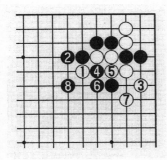

例3　正解圖

5、7厚實補好，雙方平分秋色。

**變化圖**：黑1、3也是很實用的手法，白4立後，黑5接，以靜待動，白6若拐，黑7、9補好這邊，結果仍為兩分。

**失敗圖**：黑1、3在二路打，缺乏戰鬥精神，白2、4接後，黑5苟活在角，白6枷，黑損甚明。

## 例題3

黑△點，兇相畢露，白必須周密行棋，才能不陷入白棋的圈套。

**正解圖**：白1扳後，黑2必長，白3尖是不被注意的妙手，黑4以下至8，白化解了黑棋的攻勢。

變化圖1：白3擋不好，黑4夾手筋，以下至21，黑稍好。

變化圖2：白1至黑4後，白5打不好，因黑6、8打接後，白無法在a位沖出，白失敗。

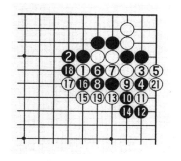

例3　變化圖1　　㉚＝①

失敗圖：白1接上當，黑2、4簡明擋下，白5、7吃掉兩子，但黑8接後，外勢完美，白失敗。

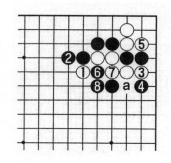

例3　變化圖2

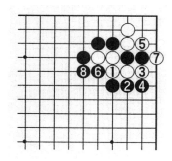

例3　失敗圖

## 例題 4

黑△在古譜中叫「倒垂蓮」，這是一步有欺騙性的招法，白必須冷靜應對。

正解圖：白1挺，黑2必扳，白3斷是正確的應手，黑4如退，以下至7為兩分的應接。

變化圖：白3斷時，黑4如擋，白5、7打接，黑8拐頭，以下至14，成為外勢與實地的分野，仍為兩分。

失敗圖：白3扳是惡手，因黑有10位托的妙手，白11如拐出作戰，雙方變化至22後，a、b兩點黑必得其一，白失敗。

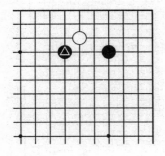

例題4

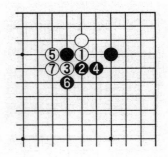

例4　正解圖

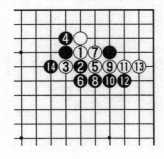

例4　變化圖

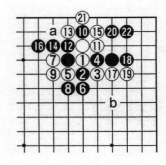

例4　失敗圖

# 例題 5

黑白在中央正處於戰鬥的高潮，白四子要連回去，白才有戰鬥的源泉。

**正解圖：**白1立是先手，黑2必補，白3尖妙，黑4只能雙，白5安全渡過，中央戰鬥才可大展拳腳。

**變化圖：**白3尖時，黑4如硬要阻渡，白5、7可沖斷，黑8擋後手雙活，中間攻防白先動手，全局白更有利。

**失敗圖：**白1與黑2交換後，白立即在3、5沖斷，則操之過急，因黑6位尖的妙手，白幾子被殺。

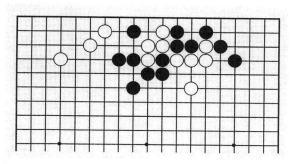

例題 5

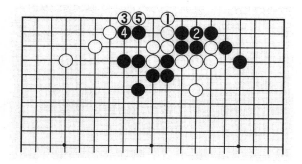

例5　正解圖

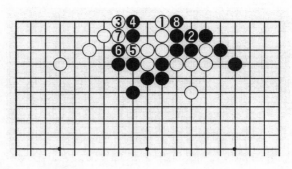

例5 變化圖

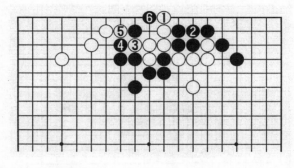

例5 失敗圖

## 例題 6

白△打很有冒險性，黑有扭住白子搏鬥的機會。

**正解圖**：黑在 1 位反打是十分有魄力的一手，白 2 如接，黑 3 才順勢接，雙方交戰至 12 止，黑有利。

**變化圖**：黑 1 打時，白 2 如提，黑 3 斷打，此劫的得失，要看雙方劫材多少而定。

**失敗圖**：黑 1 接最笨！白 2、4 打下，黑 3、5 如吃一子，白 6、8 滾包，顯然可以看出，黑 1 接是惡手！

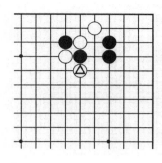

例題 6

例 6　正解圖

例 6　變化圖

例 6　失敗圖

## 例題 7

白△扳，是有力的一手，黑棋作戰要從輕處理。

**正解圖**：黑 1 夾是形，也是手筋，白 2 若接，黑 3 跳，黑掌握了作戰的主動權。

**變化圖**：白 2 若沖出，黑 3、5 順勢沖下，獲得理想之形。

**失敗圖**：黑 1 虎擋嫌重。白 2、4 後，黑棋形暗淡無光。

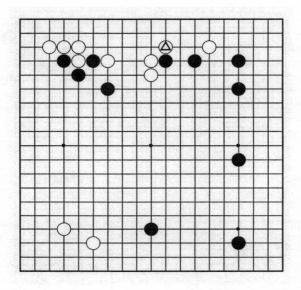

例題 7

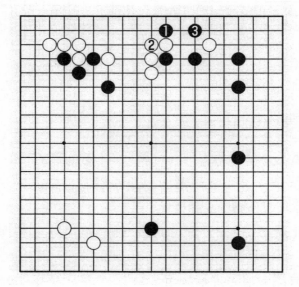

例7　正解圖

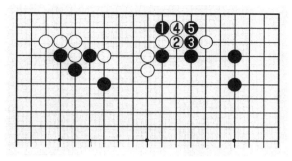

例7　變化圖

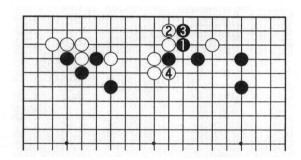

例7　失敗圖

## 習題 1

　　黑△肩沖是騙著對白進行挑釁，白是否應戰，考驗白的決心。

## 習題 2

　　白△托三三是有力的一手，此變化有些複雜，但這是雙方戰鬥的形，黑決不能退縮。

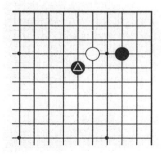

習題 1

## 習題 3

黑▲蓋，白一子不能簡單被吃，它如何採取最善行動。

## 習題 4

這是雙方戰鬥之形，白扳進，黑應怎樣反擊。

## 習題 5

這是實戰經常出現的局面，黑▲夾擊，白棋怎樣選擇戰鬥之形。

習題 2

習題 3

習題 4

習題 5

## 習題 6

黑▲碰是典型的韓國式戰鬥之形，白棋應如何應對。

## 習題 7

這裏有黑發起攻勢的機會，但從哪裡著手呢？

**習題 6**

**習題 7**

## 習題 8

黑▲逼，將會對白角產生影響，但白也不能消極地補棋，應積極選擇作戰。

習題 8

## 習題 1 解

正解圖：白 1 挺出，黑 2 必扳，白 3 曲是有力之著，黑 4 接，以下至 14，白角地很大，挫敗了黑騙著。

變化圖：白 3 如靠，黑 4 挖當然，白 5 打，以下至 15

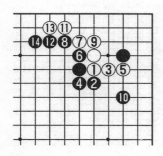

習題 1　正解圖

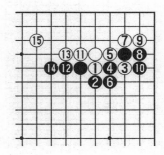

習題 1　變化圖

是雙方必然變化，這是黑可滿意
的結果。

**失敗圖：**白1爬，回避戰鬥
軟弱，黑2壓過來，氣勢如虹，
白3如扳，黑4斷很凶，白此時
有點手忙腳亂。

習題1　失敗圖

## 習題 2 解

**正解圖：**黑1扳迎戰，白2
斷，當然，白4擋，黑5夾是手筋。白12長時，黑13立下
殺白角，此定石在20世紀60年代流行。

**變化圖：**黑在1位扳稍軟弱，白2退已滿足，黑3
虎，此結果白稍優。

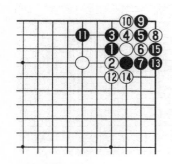

習題2　正解圖

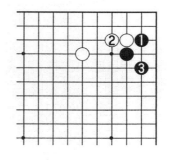

習題2　變化圖

## 習題 3 解

**正解圖：**在征子有利時，白1挖是正解，黑2打，黑4
擋，以下至9為兩分。

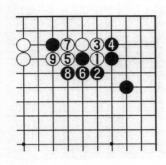 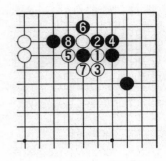

習題 3　正解圖　　　　　　　　習題 3　變化圖

**變化圖**：黑 2、4 打接，白 5 征吃，以下變化至 8，白稍感便宜。

### 習題 4 解

**正解圖**：黑 1 必斷，白 2 長時，黑 3、5 扳接是關鍵，以下至黑 17，黑棋有利。

**失敗圖**：黑 1 白 2 時，黑 3、5 在這個方向扳粘不好，白 6 拐頭有力，黑 7 彎時，白 8 跳是手筋，至 12，黑棋被殺。

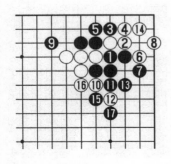 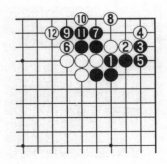

習題 4　正解圖　　　　　　　　習題 4　失敗圖

## 習題 5 解

**正解圖**：白 1 碰是手筋，黑 2 上扳時，白 3 反扳是要領，黑 4、6 扳虎，白 7 扳，雙方呈合理的戰鬥之形。

**變化圖**：白 1 碰時，黑 2 若下扳，白 3 扭斷是作戰要領，黑 4 以下還原成定石，但白在上邊做活後，黑 ▲ 一子價值被降低。

**失敗圖**：白 1 托三三不妥，黑 2 冷靜地長，白 3 以下還原成定石，黑上邊成理想的結構，白不好。

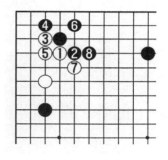

習題 5　正解圖

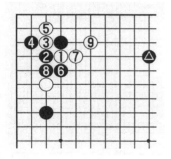

習題 5　　變化圖

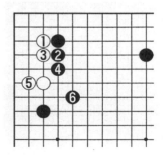

習題 5　失敗圖

## 習題 6 解

**正解圖**：白 1 上扳，黑 2 長，白 3 壓，黑 4 扳是次序，黑 6、8 補好後，白 9、11 也安頓自己。

**變化圖**：白 1 下扳，黑 2 斷是手筋，白 3 打，黑 4、6

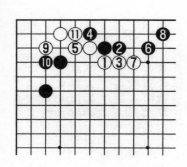

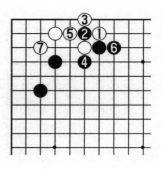

習題 6　正解圖　　　　習題 6　變化圖

打長要外勢，白 7 尖後，雙方大致兩分。

## 習題 7 解

**正解圖：**
黑 1 是形，白
2 飛是正著。
黑 3、5 緊
氣，成為厚實
棋形。

習題 7　正解圖

**失敗圖：**
黑 1 是重視上
邊實利，被白
2 飛出後，前
途不明。

習題 7　失敗圖

# 習題 8 解

**正解圖：**白 1 碰是積極的作戰姿態，黑 2 如下扳，白 3 連扳是作戰要領，黑 4、6 打吃一子，白 11 打，征子有利。

**變化圖：**黑 2 上長是強手，可白 3 利後，白 5 跳正好是調子。這個結果也是白能戰的棋形。

**失敗圖：**白在 1 位擋角，正是黑棋所期待的，黑 2 順勢跳起，白在黑左邊打入，就沒有好機會了。

習題 8　正解圖

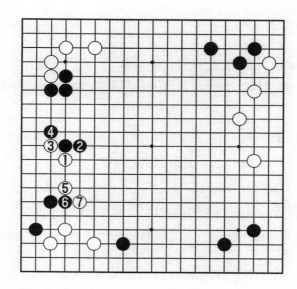

習題 8　變化圖

習題 8　失敗圖

## 圍棋故事

### 劉禹錫與圍棋

劉禹錫（772—846），字夢得，洛陽（今屬河南）人，貞元間進士，授官監察御史。因參加王叔文集團，被貶朗州司馬，遷連州刺史，後為太子賓客，加檢校禮部尚書。

劉禹錫愛好圍棋，而且棋藝水準還比較高，他結交了不少圍棋高手，如頗工圍棋的儇師，「弈至第三品」的浩初師等。他常同他們「弈子樹石間」，獲益不少。他的詩中涉及圍棋的也不少，如「愛泉移席近，聞石輟棋看」《海陽湖別浩初師》，「茶爐餘綠筍，棋局就紅梅」《浙西李大夫述夢》，「往往遊不歸，洞中見博弈」《遊桃園》等。不過，最著名的還是《觀棋歌送儇師西遊》：

> 長沙男子東林師，閑讀藝經工弈棋。
> 有時凝思如入定，暗復一局誰能知。
> 今年訪余來小桂，方袍袖中貯新勢。
> 山城無事秋日長，白晝懵懵眠匡床。
> 因君臨局看鬥智，不覺遲景沉西牆。
> 自從仙人遇樵子，直到開元王長史。
> 前身後身付余習，百變千化無窮已。
> 初疑磊落曙天星，次見搏擊三秋兵。
> 雁竹布陣眾未曉，虎穴得子人皆驚。
> 行盡三湘不逢敵，終日饒人損機格。
> 自喜台閣有知音，悠悠遠起西遊心。
> 商山夏木陽寂寂，好處徘徊駐飛錫。

忽思爭道畫平沙，獨笑無言心有適。

藹藹京城在九天，貴遊豪士足華筵。

此時一行出人意，賭取聲名不要錢。

　　這首詩是王績《圍棋》詩以來，又一篇有關圍棋的長詩。詩中讚頌了僝師高超的棋藝和人品，反映了唐代圍棋活動開展的情況。

　　其中「初疑」四句寫枰間廝殺，形象生動，妙譬巧喻，極合棋理。若非精通棋理，是絕不可能道出的。

# 第 3 課　複 雜 對 殺

對殺在實戰中經常出現。它和死活問題有著本質的區別，死活問題研究的主要是做眼和破眼，而對殺問題研究的主要是長氣和緊氣。

## 例題 1

被圍的白棋五子有七口氣，而黑棋卻顯然沒有那麼多，怎樣反敗為勝呢？

**正解圖**：黑 1 做「鐵眼」是本題的關鍵，白欲想對殺取勝，必須走 2、4、6 三口公共氣，但黑 7 緊氣已打吃，黑對殺取勝。

**失敗圖**：黑在 1 位做眼是錯棋，白 2 擠可縮短對方的氣，以下至白 8，黑棋反而被吃，顯然失敗。

例題 1

例 1　正解圖

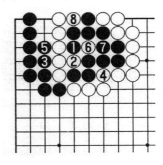

例 1　失敗圖

## 例題 2

黑先行，右邊黑五子與白棋對殺，能否獲勝？

例題 2

**正解圖**：黑 1 頂，抓住了白棋形弱點，白 2 打，黑 3 退，以下至黑 9，對殺黑快一氣取勝。

**失敗圖**：黑 1 緊氣，未擊中要害，白 2 立是此際最好的應法，以下對殺至白 10，黑對殺失敗。

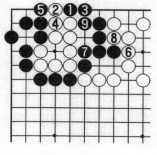

例 2　正解圖

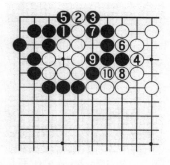

例題 2　失敗圖

## 例題 3

白棋在角上有什麼巧妙手段？

**正解圖**：白 1 倒虎巧妙，黑 2 只能補，白 3 再扳，以下至 11 成劫殺，白成功。

**變化圖**：白 1 倒虎時，黑 2 尖，白 3 立，不中黑計。變化至黑 10 提，雖成寬一氣劫，但黑如劫敗，角上數子被

吃。

**失敗圖**：白 1 接，黑 2 立，搶佔要點。雙方對殺至 14，黑快一氣吃白。

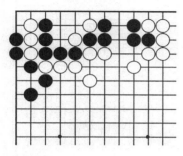

例題 3

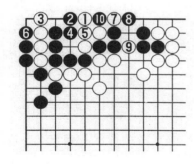

例 3　正解圖　　　⑨＝❹

例 3　變化圖

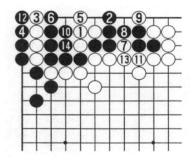

例 3　失敗圖

## 例題 4

黑先行，怎樣在對殺中取勝。

**正解圖**：黑 1 跳是長氣好手！白 2、4 只得如此，黑 5 立，是對殺收氣的要點，至 13 黑快一氣殺白。

**失敗圖 1**：黑 1 接三子，落了後手。白 2 立好手，黑只

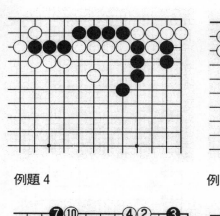

例題 4

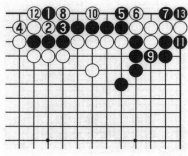

例 4　正解圖

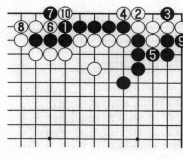

圖 4　失敗圖 1

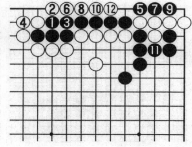

圖 4　失敗圖 2

得 3 位點，白 4 曲收氣，就反過來吃黑棋了。

　　**失敗圖 2**：黑 1 曲，惡手，白 2 打，雙方變化至 12，白快一氣殺黑，黑失敗。

## 例題 5

　　右上角雙方殺氣，白先，請找出雙方最善結果。

　　**正解圖**：白 1 是長氣要點。黑 2 粘，白 3 挖手筋，至 12 成緩一氣劫是正解。

　　**失敗圖**：黑 4 沖是易下的錯著，被白 5 擠，至 9 黑被全殲。

例題 5

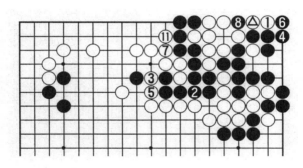

例 5　正解圖　　　⑨ = △　　❿ = ①　　⓬ = ❽

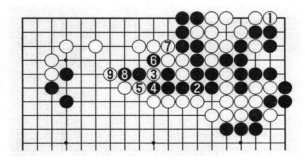

例 5　失敗圖

## 例題 6

左上角，黑白都不活，黑先行，怎樣收拾殘局。

**正解圖**：黑1飛是銳利的進攻手段，白2、4反撲，黑7是殺手，白8提，黑9打——

**正解圖續**：白10如粘，黑11打，便成接不歸，白非但不能殺黑，反而遭慘重損失。

**失敗圖**：黑1立大錯，白2撲機敏，白4打時，黑5不得不粘，至白8，黑無法入子，角上黑棋無疾而終。

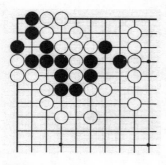

例題 6

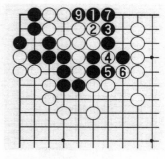

例6　正解圖

例6　正解圖續

例6　失敗圖　❺＝②

# 例題 7

左上角一些黑棋很危險，是否有妙手解圍。

**正解圖：**黑 1 空扳是妙手，白 2 提，黑 3 又是相關聯的手段，白 4 粘迫不得已，以下至 7 靠，白四子差一氣被殺。

**變化圖：**黑 1 時，白 2 如應在外邊，黑 3、5 先手打後，再於 7 位靠，白仍不行。

**失敗圖：**黑 1 單粘手法笨拙，白 2 補好毛病後，黑 3 再扳為時已晚，黑幾子被殺。

例題 7

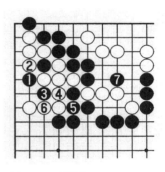

例 7　正解圖

例 7　變化圖

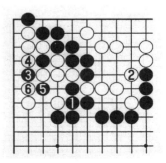

例 7　失敗圖

## 例題 8

黑若補 a 位的斷點，白就 b 位飛回去，黑角就死了，黑怎樣快手出擊。

**正解圖**：黑 1 靠緊湊，是對殺中緊氣的妙手。白 2 扳，迫不得已。以下變化至 8 粘，黑 9 飛是畫龍點睛的一手，至 15 黑快一氣殺白。

**失敗圖 1**：黑 9 虎是壞棋，白在 10 位扳，結果必然形成打劫，黑棋失敗。

**失敗圖 2**：黑 1 跳鬆緩，是錯誤的一手。以下變化至白

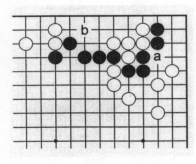

例題 8　　　　　　　　　例 8　　正解圖

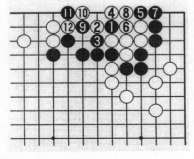

例 8　失敗圖 1

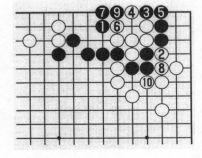

例 8　失敗圖 2

10，黑丟掉了中央三子。

## 例題 9

右上角雙方對殺，白處境不妙，但走手筋，也能起死回生。

**正解圖**：白 1 沖絕妙。黑 2 粘時，白再 3 位打，黑棋居然無路逃生！

**正解圖續**：黑 6 打，白 7 接，黑 8 接，白 9 扳，黑棋被殺。

**失敗圖**：白 1 單扳錯誤，黑 2 打後，以下至 4 形成劫

例題 9

例 9　正解圖　　⑤＝△

例 9　正解圖續

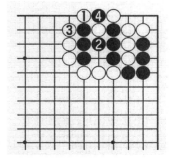

例 9　失敗圖

爭，白棋失敗。

## 例題 10

黑先行，怎樣把白四子殺死。

例題 10

**正解圖**：黑1頂是捕白棋的手筋，白2扳，黑3擋，白4打，黑5接，白6抵抗，黑7打，白幾子被殺。

**失敗圖**：黑1飛鬆緩。白2先沖是好著，黑3不得不擋，白4扳要緊，至白8撲，成為劫爭，黑失敗。

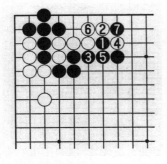

例10　正解圖

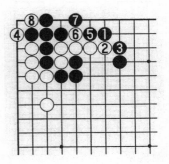

例10　失敗圖

## 例題 11

白△接是厲害的一手，雙方對殺與征子有關。

**正解圖**：黑1關正著，白2挖，以下至9必然。白10靠做準備工作，黑11、13是最佳防守——

**正解圖續**：當征子對白有利時，白1立成立。白9

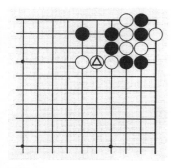

例題 11

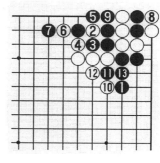

例 11　正解圖

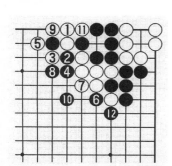

例 11　正解圖續

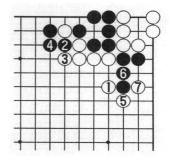

例 11　變化圖

提，黑 10 枷只能如此，以下至黑 12 提後，局勢兩分。

變化圖：當白 1 靠時，黑 2 吃一子並非良策，白 3 打後，再於 5 位扳非常嚴厲，著至白 7 止，右邊的黑棋被吃。

失敗圖：黑 1 立時，白 2 提冷靜，黑 3 接，防白在此挖。白 4 扳，至白 8 止，右邊黑棋被殺，明顯失敗。

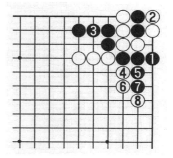

例 11　失敗圖

**習題 1**

## 習題 1

黑棋角地較大，初看白兩子已被圍死，但白先走可吃黑棋。

## 習題 2

從氣數來說，白棋本來就比黑棋多氣，問題在於白棋如何避免打劫。

## 習題 3

從氣數來看，黑棋長。白先走，如何利用角上有利條件來取勝。

## 習題 4

黑先行，和角上白棋對殺，究竟結果怎樣？

**習題 2**

**習題 3**

**習題 4**

## 習題 5

黑先，這塊白棋有七氣，黑能長出這麼多氣嗎？

## 習題 6

黑先，關鍵在於黑棋怎樣長氣。

## 習題 7

白先，對殺的結果怎樣？

## 習題 8

黑先，如何在對殺中取勝？

習題 5

習題 6

習題 7

習題 8

習題 9

## 習題 9

白先，如何將白△六子救回？

## 習題 10

黑先行，黑三子在對殺中怎樣取勝。

## 習題 11

黑先，對殺的結果怎樣？

習題 10

習題 11

## 習題 1 解

**正解圖**：白1點，佔據要點，黑2擋時，白3立是關鍵，以下至9黑被殺。

**失敗圖**：白1、3好像是手筋，黑2、4應對，雙方對殺至8止，白少一氣而失敗。

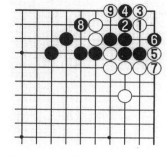

習題1　正解圖

## 習題 2 解

**正解圖**：白1飛是棋形的要害，黑2撲，白3提，以下進行到白11，白快一氣取勝。

**失敗圖**：白簡單地走1位緊氣，黑2撲、4打，雖然成寬氣劫，結果總無法淨吃黑棋。

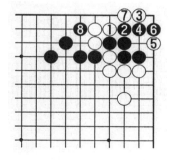

習題1　失敗圖

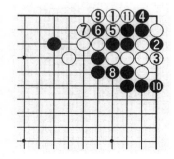

習題2　正解圖

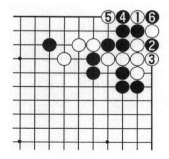

習題2　失敗圖

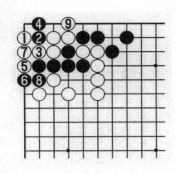

習題 3　正解圖

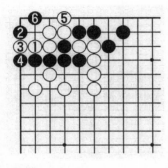

習題 3　失敗圖

## 習題 3 解

**正解圖：**白 1 跳是長氣要點，黑 2 挖，想縮短白氣數，但到白 9 立，結果黑仍少一氣。

**失敗圖：**白 1 擋，初看似只有這樣緊氣，但細看卻是錯著，黑 2 點，黑 4 擋，白角無論怎樣走，都差一口氣。

## 習題 4 解

**正解圖：**黑 1 立是沉著的好手，白 2 擋下，黑 3 扳，5 點，到黑 9 打，成寬氣劫，黑成功。

**變化圖：**黑 1 立時，白 2 不擋而尖，黑 3 點，到 7 長，雙方對殺，黑快一氣殺白。

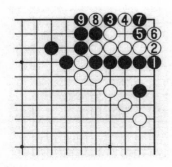

習題 4　正解圖

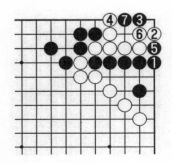

習題 4　變化圖

失敗圖1：黑1夾是最容易犯的錯誤，白2扳，白4立，角上成大眼，白棋有七氣，而黑棋只有五氣，對殺失敗。

失敗圖2：黑1、3是常用手法，白2、4應後，再於6位挖緊氣，以下至白12提成緊氣劫，黑失敗。

## 習題5解

正解圖：黑1尖是長氣的手筋，白2扳，黑3接，以下至13，黑成有眼殺瞎。

變化圖：黑1尖時，白2若斷，黑3長是好手，結果黑活白死。

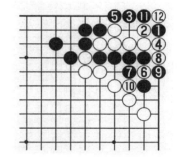

習題4　失敗圖1

習題4　失敗圖2

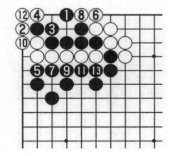

習題5　正解圖

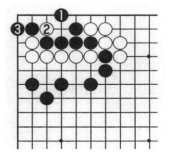

習題5　變化圖

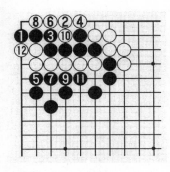

習題5　失敗圖

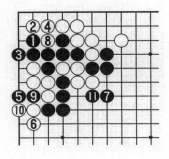

習題6　正解圖

失敗圖：黑1立是錯著，白2點手筋，雙方對殺至12，結果黑棋反而被殺。

## 習題6解

正解圖：黑1、3是絕妙的長氣手筋。白4接時，黑5點又是妙著，雙方應接至黑11緊氣，對殺黑勝。

失敗圖1：黑1扳錯著，白2夾手筋，黑3擋，以下至白6成劫，黑棋失敗。

失敗圖2：黑1跳也並非好著，白2挖手筋，以下至白10仍成劫爭，黑棋失敗。

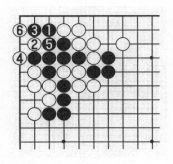

習題6　失敗圖1

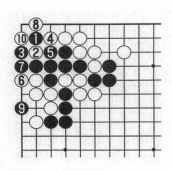

習題6　失敗圖2

## 習題 7 解

正解圖：白1點，白3扳是好手，黑4、6抵抗，白7、9滾打包收，黑棋被殺。

失敗圖：白1、3打提是錯著，黑4接後，白棋就無法淨吃黑棋了。

## 習題 8 解

正解圖：黑1、3是制白死的殺手，白4打時，黑5長是關鍵，雙方對殺至21，黑快一氣殺白。

失敗圖：黑1頂好像是手筋，其實不然，以下變化至10，黑棋被殺。

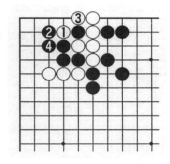

習題 7　正解圖

第 3 課　複雜對殺

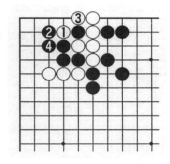

習題 7　失敗圖

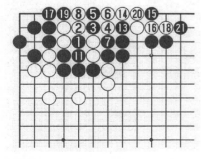

習題 8　正解圖　❾⑫=❸　⑩=❺

習題 8　失敗圖

習題 9　正解圖

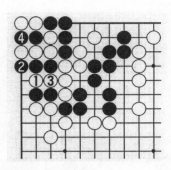

習題 9　變化圖

## 習題 9 解

**正解圖：**白 1 挖是攻殺的手筋。當黑 2 接時，白 3 打吃又是絕妙的一手。黑 4 提後已自緊了氣，白 5 提，至 7 對殺取勝。

**變化圖：**白 1 挖時，黑只有

習題 9　失敗圖

2 位打，忍痛割愛。白 3 打吃，通連，黑 4 吃掉四個白子，把損失減低。

**失敗圖：**白若在 1 位扳，被黑 2 位接，白就無計可施了。

## 習題 10 解

**正解圖：**黑 1、3、5 皆是必然之著。關鍵在於黑 7 立的妙手。白 8 應後，黑 9 開始緊氣，至 13 對殺白負。

習題 10　正解圖

失敗圖：黑 7 扳惡手，白 8 撲，黑 9 提，白 10 打，黑棋接不歸，亦無法與左邊白棋殺氣。

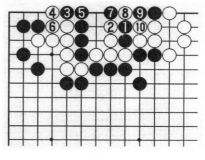

習題 10　失敗圖

## 習題 11 解

正解圖：黑 1 尖是雙方必爭的要點，雙方緊氣至 7 為必然應接，結果黑快一氣殺白。

失敗圖：黑 1 緊氣並非好著，白 2 扳，以下至白 6 成劫，黑失敗。

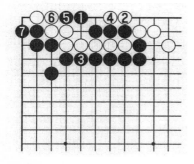

習題 11　正解圖

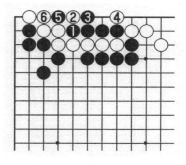

習題 11　失敗圖

## 圍棋故事

### 白居易與圍棋

白居易（772—846），字樂天，晚年號香山居士，其先太原（今屬山西）人，後遷居下邽（今陝西渭南東北）。貞元進士，累官秘書省校書郎、左拾遺及左贊善大夫，得罪權貴被貶為江州司馬。後歷任杭州、蘇州刺史，官至刑部尚書。

白居易 44 歲以前，即被貶江州之前是不下圍棋的。元和十年（815）他曾對元稹說：「僕又自思關東一男子耳，除讀書屬文外，其他倏然無知，乃至書畫博可以接群居之戲者，一無通曉，即其愚拙可知矣。」《與元九書》。

可能就在同一年，他學會了圍棋，而且以圍棋入詩，比喻人的榮辱升沉：「不信君看弈棋者，輸贏須待局終頭。」表現身處逆境，不以為懷的曠達精神。

白居易儘管學棋很晚，但當他學會後，卻深深地愛上了圍棋。在江州任上，他結交了嵩陽劉處士、道人郭虛舟等棋友，經常是「晚酒一兩杯，夜棋三數局」《郭虛州相訪》，甚至是「花下放狂沖黑飲，燈前起坐徹明棋」《獨樹浦雨夜寄李六郎中》，「圍棋賭酒到天明」《劉十九同宿》，極為灑脫豪放。

進入老年後，他眼睛不好視力下降，但於圍棋卻仍不輟手，還是「興發飲數杯，悶來棋一局」《孟夏渭村舊居寄舍弟》，「送春唯有酒，銷日不過棋」《官舍閑題》，「讀罷書未展，棋終局未收」《府西池比新茸水齋即事招賓偶題十

六韻》，「棋罷嫌無敵，詩成愧在前」《宿張雲舉院》。棋癮之大，唐代詩人中還少有匹敵。

他的《和春深二十首》其十五：

何處春深好，春深博弈家。

一先爭破眼，六聚鬥成花。

鼓應投壺馬，兵衝象戲車。

彈棋局上事，最妙是長斜。

這首詩涉及了唐代各種棋戲，反映了當時各種棋戲流行，而圍棋尤盛的社會文化狀況。

# 第4課 複雜定石

定石是前人心血的結晶，要向高段棋手邁進，必須掌握複雜定石，只有這樣，才能提高自己的實力。

圖1：黑1占小目，白2一間高掛，黑3托，白4、6頂扳，黑7扳起，是小雪崩變化，以下至20是定石。

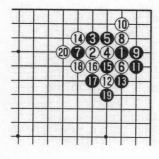

圖1　小雪崩

## 例題1

白棋脫先，沒有在a位提一子，在此黑應怎樣行動。

**正解圖**：黑1長出是當然的著法，白2壓，黑3先手打，黑5扳，白6以下出頭，雙方變化至12，大致兩分。

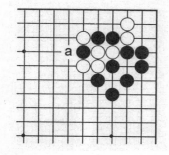

例題1

例1　正解圖

**變化圖**：黑 1 長時，白若 2 位打，黑 3 枷取外勢，這也是可行之策。

例1　變化圖

## 例題 2

白△長，也是小雪崩定石的一種變化，請把定石完成。

**正解圖**：黑 1 與白 2 交換後，再於 3 位擋是正確的著法，白 4 斷時，黑 5、7 處理，以下至 13 是定石一型。

**失敗圖**：黑 1 虎補 a 位中斷點不妥，白 2 拐，以下至白 6 把黑幾子殺死。

**變化圖**：黑 1 長，白 2 斷，黑 3 打，白 4 接，以下至白 8 後，要看征子關係，這對雙方來說，都是很重要的。

例題 2

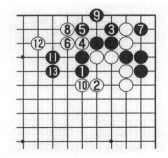

例2　正解圖

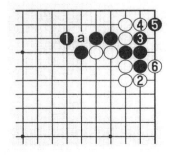

例2　失敗圖

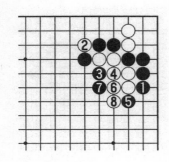

例2　變化圖

圖2　大雪崩

圖2：黑7長是大雪崩定石，白12立時，黑13內拐，之後白16先拐是次序，雙方演變至31是大型定石。

## 例題3

這是大雪崩產生的變化，此時白△靠，黑應如何應對。

正解圖：黑1、3沖，白4擋，以下至9滾打後，白10長，雙方在中腹競爭出頭，至18為兩分。

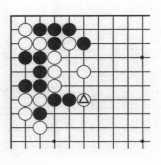

例題3

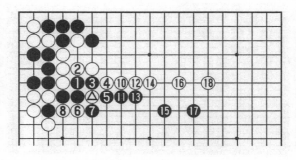

例3　正解圖　　　　　　　　　❾＝△

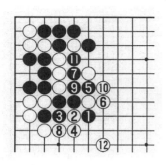

例3 變化圖

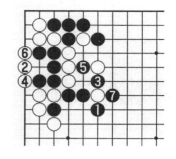

例3 失敗圖

**變化圖**：黑若在1位扳，白2斷好手，黑5、7打挖，白8打愉快，雙方變化至12為必然應接，黑得實地，白得外勢，大致兩分。

**失敗圖**：黑1扳時，白2點還想謀求官子便宜，已為時過晚，黑3反打，反棄五子甚明，至7拔花心情舒暢。

## 例題4

黑△跳是大雪崩外拐的新變化，白必須冷靜應對。

**正解圖**：白必須走1、3兩手，再於5位擋。黑6、8後，白9夾，在角上補一手不可省略。黑10跳是攻守兼備

例題4

例4 正解圖

例4　失敗圖

圖3　二間高夾　　㉝＝㉓

的要所，白 11 壓，至 14 為正常應接。

　　**失敗圖**：白在 1 位打不好，黑 2、4 應後，白 5 接，黑
△的位置，顯然比在 a 位要優越，故白失敗。

　　**圖 3**：黑 3 二間高夾，黑 5 飛攻，白 6、8 求活，黑 9
針鋒相對，白 10、12 反擊，以下至 18 後，黑 19、21 封
鎖，白 22 跨手筋，黑 23 扳，以下至 40 形成轉換，是兩分
的大型定石。

# 例題 5

　　黑△封鎖是有毛病的，白
怎樣衝破黑棋包圍網。

　　**正解圖**：白 1 虛跳是絕妙的
一手，黑 2 必接，白 3 打，黑 4
長，白 5 枷，棋筋被殺，白棋成
功。

　　**失敗圖**：白 1 打不佳，黑 2
長後，白 3 必吃，黑 4 跳妙，試

例題 5

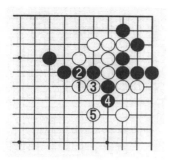

例5　正解圖

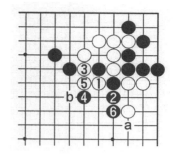

例5　失敗圖

白應手，白 5 若接，黑 6 壓，以下 a、b 兩點，黑必得其
一，白失敗。

　　圖 4：黑 5、7 是妖刀變著，白 6、8 強硬，黑 9 斷，白
10 以下針鋒相對，白 18 先拐是次序，白 20 長出，黑 27 是
手筋，以下至 42，形成轉換，結果兩分。

## 例題 6

　　這是妖刀定石產生的變化，此時黑△沖，白應怎樣防
守。

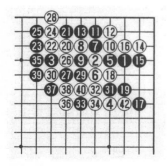

圖 4　妖刀變著　　 ㊶ = ㉚

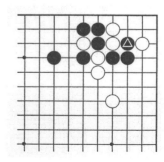

例題 6

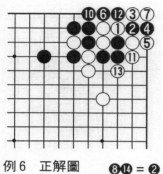

例6　正解圖　　⑧⑭＝❷
　　　　　⑨＝❹　　⑮＝①

例6　失敗圖

　　**正解圖：**白1擋當然，黑2必斷，白3、5打，黑8撲將白搞成大頭鬼，但變化至15，白稍有利。

　　**失敗圖：**白1擋，黑2斷時，白若3位打則是大壞棋，黑4立，成金雞獨立手段殺白。

## 例題7

　　這是妖刀定石產生的變化，黑　壓，白如何應對。

　　**正解圖：**白1打，白3曲是最佳應對，黑4擋正著，雙方變化至7，白棋不壞。

例題7

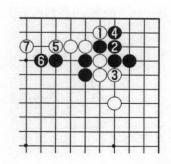

例7　正解圖

**失敗圖**：黑4擋無理，白5黑6交換後，白7爬、9夾嚴厲。以下變化至19，黑角被殲滅。

**變化圖**：白棋征子有利時，可走1位長，黑2立時，白3、5沖斷。黑10飛罩時，白11、13反擊，以下至17時，黑五子被征吃。

**圖5**：黑3一間低夾，白4托，黑5扳斷，白14拐，選擇複雜定石（白征子有利），雙方演變至34為定石一型。

例7　失敗圖

例7　變化圖

圖5　一間低夾

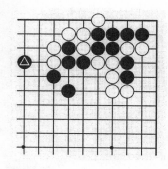

例題 8

## 例題 8

黑❹搶先飛攻，這是一手無理著。但白擊破須要功底。

**正解圖**：白 1 立是絕妙的手筋，黑 2、4 緊氣，白 5 粘後，黑 6 雖是急所，但對殺至 13，黑差一氣被殺。

**失敗圖**：白 1 打是最容易犯的錯誤，黑 2 打，黑 4、6 緊氣對殺，儘管白 7 是手筋，但至 14 白差一氣被吃。

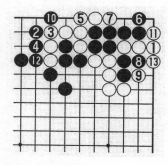

例 8　正解圖

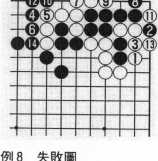

例 8　失敗圖

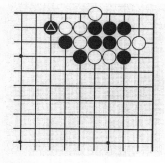

例題 9

## 例題 9

白棋征子有利，黑棋走了❹位連扳，頗有迷惑性，白須冷靜應對。

正解圖：白 1、3 正著，黑 4 先打後，再於 6 位擋，白 7、9 打後，11 跳整形。

變化圖：白 1 至 5 後，黑 6 先長，白 7 跳後，黑 8 再擋，這時白 9 接好手，黑 10、12 撈空，但中腹白棋厚了，有利於攻擊黑四子。

圖 6：黑 3 大飛罩，白 4 托時，黑 5 扳斷是預謀的一手。白 14 打是手順，白 24 長後，黑 25 須做活。白 26 尖出，黑 31 尖，以下至 44 白活，黑外勢完美，白稍不利。

例9　正解圖

例9　變化圖

圖6　高目定石

習題1

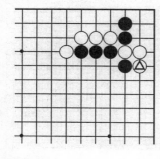

習題2

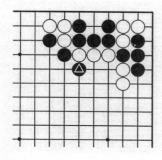

習題3

習題4

## 習題1

這是妖刀定石產生的變化，白△長，黑怎樣應付。

## 習題2

這是大雪崩定石，白△外拐，請黑完成定石。

## 習題3

黑△扳，是大雪崩定石中的新手，白應怎樣對付。

## 習題4

這是三間低夾定石產生的變化，黑△連扳，白怎樣應對。

## 習題 5

這是大斜定石所產生的變化，黑△扳異常嚴厲，白五子還能行動嗎。

習題 5

## 習題 6

這是高目定石產生的變化，白△斷求變，黑 1、3 打拔，白怎樣捕殺幾個黑棋。

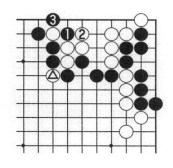

習題 6

## 習題 7

這是高目定石所產生的變化，白△扳給黑棋機會，黑怎樣反擊。

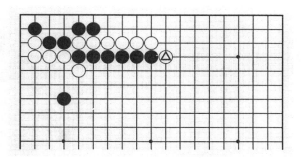

習題 7

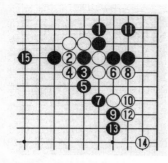

習題 1　正解圖

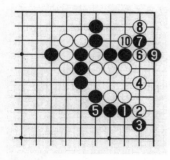

習題 1　失敗圖

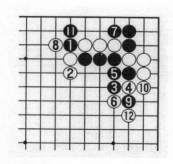

習題 2　正解圖

## 習題 1 解

**正解圖**：黑 1 立正著，白 2、4 沖出後再 6 位曲是好著，以下至黑 15 成為作戰的態勢，其優劣須視全局的形勢而定。

**失敗圖**：黑 1 擋無理，白 2 扳、4 虎後，黑 5 不得不補。白 8、10 是銳利的手筋，結果黑角被吃。

## 習題 2 解

**正解圖**：黑 1 斷正解，白 2 上長，黑 3 虎，白 4、6 要外勢，黑 7 拐，以下至 12 定石一型。

**失敗圖**：黑 1 斷時，白若在 2 位打，好像兇狠，但黑 3 跳

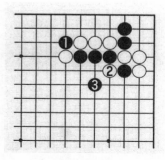

習題 2　失敗圖

後，白沒有後續手段。

## 習題 3 解

**正解圖：**白 1、3 是簡明有力的對策，黑 4 先手打後，再於 6 位是順理成章之事，結果至 9 為兩分。

**變化圖 1：**白 5 接，黑 6 必扳，白 7、9 後，黑 10 壓是要點，白 11 扳，吃黑四子，黑 12 扳，至 13 仍為兩分。

**變化圖 2：**白 1 接也行，黑 2 接時，白 3 活動三子，黑 4 爬必爭之點，白 5 挺，以下變化至 9，形成另一場戰鬥。

**失敗圖：**白 1 跳，黑 2 爬，白方難受。白 3 打，黑 4 以下心情痛快。至黑 8，中腹黑白的處

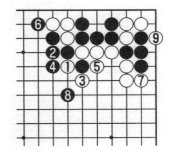

習題 3　正解圖

習題 3　變化圖 1

習題 3　變化圖 2

習題 3　失敗圖

境差不多，但連角帶邊的實利黑棋要優於白棋。

## 習題 4 解

**正解圖：**白 1、3 打接正面抵抗，黑 4 枷封鎖，白 5、7 沖，以下至白 23，要看征子關係。

**失敗圖：**黑若征子不利，非在 1 位補不可。白 2 托手筋，以下變化至白 16，白是先手劫，黑失敗。

**變化圖：**黑棋若征子不利，可走 2 位擋，白 5 只有打，行苦肉計。白 9 提通後，黑 10 打妙手。雙方對殺至 23 飛，形成轉換，大致兩分。

習題 4　正解圖

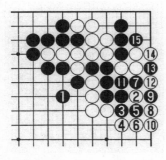

習題 4　失敗圖　

習題 4　變化圖

## 習題 5 解

**正解圖**：白 1 跳行動，黑 2 沖，以下至 12 為雙方必然應接。白 13 扳，黑 14 虎，白 15 拋劫，白 17、黑 20 都是本身劫材，雙方交戰至白 33 提劫，白充分可戰。

**變化圖**：當白在 1 位扳時，黑 2 若立，白 3 扳，雙方拼氣，以下至 19 白快一氣殺白。

其中黑 2 若在 5 位接，白在 6 位點，對殺黑依然不行。

## 習題 6 解

**正解圖**：白 1 打後，白 3 尖是妙手。黑 4 靠時，白 5、7 均是正確的應對，黑 8 以下拼命較量，但變化至 27，黑棋被吃。

⑲㉕＝⑮　㉝＝⑬　㉒㉘＝⑯

習題 5　正解圖

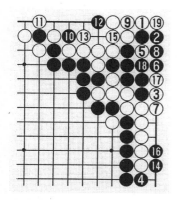

習題 5　變化圖

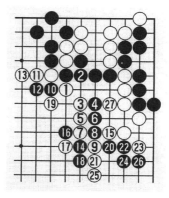

習題 6　正解圖

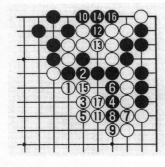

習題 6　變化圖

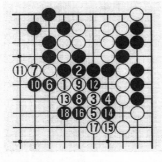

習題 6　失敗圖 1

變化圖：白 3 尖時，黑 4 若夾，白 5 並是沉著的好著，黑 6 以下與白殺氣，但變化至 17，白棋取勝。

失敗圖 1：白 3 飛好像是手筋，但黑有 4 位挖的妙手，白 5 退，黑 6、8 突圍，雙方變化至 18，白棋被征吃，顯然失敗。

失敗圖 2：白 1 與黑 2 交換，白 3 併也並非好著，黑 4 跳，白 5 挖，黑 6 夾是巧妙的著法，白 7 尖，黑 8 跳脫險，白失敗。

失敗圖 3：白 3 壓也並非良著，黑 4 夾時，白 5、7 圍捕，黑 10 挖妙手，以下變化至 16，黑突圍成功，白失敗。

習題 6　失敗圖 2

習題 6　失敗圖 3

## 習題 7 解

**正解圖：**黑 1 斷好手，白 2、4 追殺，黑棄三子後，再於 9 位攻白棋，白 10 以下殺黑角，但至 17 黑已活棋，而白棋自己卻凶多吉少。

**失敗圖：**黑 1 扳惡手，白 2 退後，黑 3 須補活，白 4 尖出，黑 5 如尖，白 8 接後，黑 9 如封，白 10 跳，黑有 a 位的中斷點，無法在 b 位沖，黑失敗。

習題 7　正解圖

習題 7　失敗圖

## 圍棋故事
### 歐陽修的棋趣

歐陽修（1007—1072），字永叔，號醉翁，吉水（今屬江西）人。是宋朝的大文學家，與同時代的王安石，既是「文友」，又是「政敵」。晚年退居潁水，自號「六一居士」。

有朋友問他這「六一」是什麼意思？

他說：「我家裏藏書一萬卷，金石遺文一千卷，還有一張琴、一把酒壺、一局棋。」

朋友說：「你這只有五個一，另外還要加一支筆吧？」

歐陽修：「非也！外加本人一老頭，年齡比他們都老，這才是六個一。」

歐陽修真可算是幽默了，不過從這裏可看出，歐陽修是很喜歡下圍棋的。

歐陽修喜歡下棋，以致睡覺做夢也想到了棋，他在一首《夢中作》的詩中寫道：

　　夜涼吹笛千山月，路暗迷人百種花。

　　棋罷不知人世換，酒闌無奈客思家。

在他家裏還專門開有「棋軒」供友人來時下棋，在《新開棋軒呈元珍表臣》中寫道：

　　竹樹日已滋，軒窗漸幽興。

　　人閑與世遠，鳥語知境靜。

　　春光藹欲布，山色寒尚映。

　　獨收萬慮心，於此一樣競。

這首詩寫了棋軒環境的幽靜，誠摯地邀請友人元珍來下棋。

一次，歐陽修到浮山和高僧法遠下棋，請他談談圍棋的佛語，法遠和尚說：「肥邊易得，瘦肚難求。思行則往往失粘，心粗則時時頭撞。休誇國手，漫說神仙。贏局輸籌即不問，且道黑白未分時，一著落在什麼處？」過了一會兒，法遠又說：「從來十九道，迷誤幾多人。」歐陽修很佩服高僧的見解，深受啟發。

歐陽修深得下棋的樂趣，但圍棋並沒有「迷誤」歐陽修。他在《新五代史・周臣傳》中說：「治理國家就好像下棋，用才好比落子。人盡其才就好比把棋子落在應落的地方，那就必然能夠獲勝。反之，不識才，不會用才，就一定不會獲勝。」

他在下棋的過程中參悟著國家用人的方略，並非局限在棋，把下棋的道理用在了用人上面，這一點非常高超。

# 第 5 課 捕 捉 戰 機

在一局棋中，雙方都可能多次面臨戰機，抓住戰機果斷出擊，往往能一舉奪得優勢，甚至立即取勝。

## 例題 1

白△看似很輕快，但棋形太薄，黑有極好的襲擊手段。

**正解圖**：黑 1 刺，白 2 擋，黑 3 跨斷是狙擊手筋，白 4 至 8 頑強抵抗，黑 9 後 a、b 封鎖白棋的手段，白難以兩全。

**失敗圖**：黑在 1 位飛護空是緩手，白 2 補回，白陣完整，黑已無法再攻白棋了。

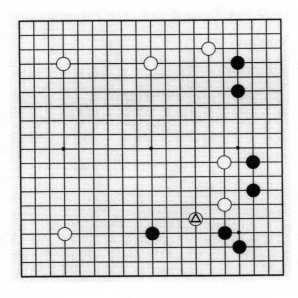

例題 1

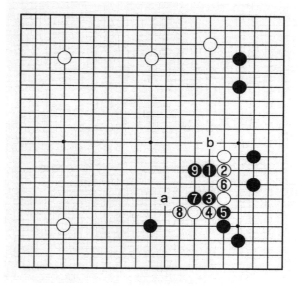

例1　正解圖

例1　失敗圖

# 例題 2

　　下邊黑棋是白無法攻擊的強棋。黑從上邊入手，將上邊白空突破，黑就抓住了戰機。

　　**正解圖**：上邊黑棋很強，黑 1、3 是突破白空的銳利手段，白 4、6 抵抗，黑 7 跳出頭，這是白苦戰的局面。

　　**失敗圖**：黑 1、3 提子是緩手，白 4 夾擊攻黑子，掌握了作戰的主動權。

例題 2

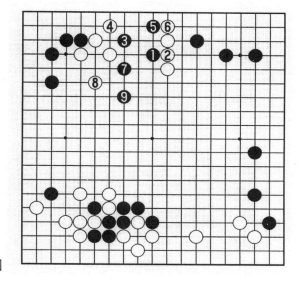

例題 2　正解圖

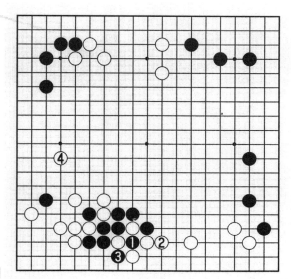

例題 2　失敗圖

## 例題 3

黑△頂，徹底採取掏空，然而，白棋卻抓住了戰機。

**正解圖：**白1扳是前無古人的奇想。黑2拐，白3夾強手連發，黑4長出必然。

黑8碰，尋求轉身，白9、13拉開了決戰的架式，至此，黑苦戰。

**變化圖：**黑若在1位打，白2封，以下至9，黑活得很小，白還有a位的大官子。

**失敗圖：**當初白若走1位，黑2扳過，白3立下，黑6接後，角地大，a位的中斷點也令人生厭。

例題 3

例3 正解圖

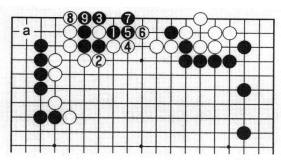

例3 變化圖

例3 失敗圖

例題 4

# 例題 4

左邊幾個殘子，不能全棄掉，黑先行，應樣處理。

例題 4　正解圖

**正解圖**：黑1打吃，3頂是妙手！白4拐吃，黑5至11，輕鬆處理好，黑棋成功。

失敗圖：白 4 若外拐出頭，黑 5 打，謀求調子，雙方變化至 17，白幾子被殺，損失慘重。

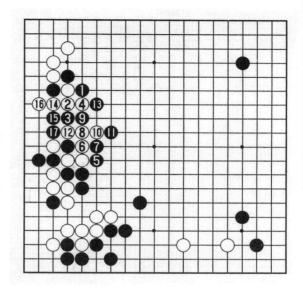

例題 4　失敗圖

## 例題 5

上邊黑棋已陷於困境，有什麼妙手解圍。

例題 5

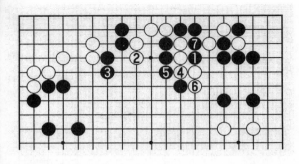

例5　正解圖

**正解圖**：黑1擠是妙手，一子兩用，白6拐出，黑7粘上，白成兩塊孤棋，黑優。

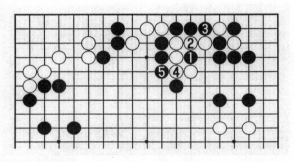

例5　變化圖

**變化圖**：黑1時，白2若接，黑3斷，白4須接，黑5後，白更加狼狽。

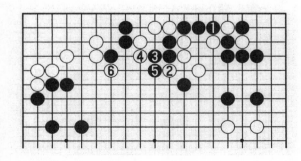

例5　失敗圖

**失敗圖**：黑1若單斷，白2、4出擊，黑5拐出，白6扳，上邊幾子被殺。

## 例題 6

下邊黑四子陷於重圍，黑應尋找白棋破綻突圍。

**正解圖**：黑 1 頂似愚實佳，白 2 退，黑 3 跨，以下至 11，形勢立即攻守逆轉。

例題 6

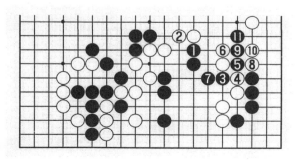

例 6　正解圖

**失敗圖**：黑 1、3 錯失良機，演變至白 8 止，黑只得孤單逃出，沒能抓住機會。

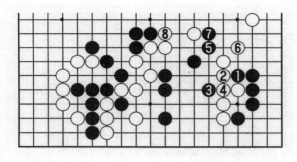

例 6　失敗圖

## 例題 7

中央白△一子靠出，這是冒險的一手，黑有一舉取得優勢的招法。

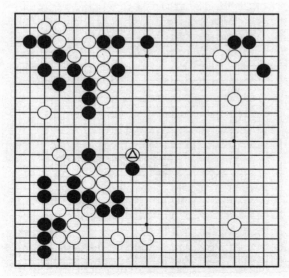

例題 7

**正解圖**：黑 1、3 做準備工作，然後 7、9 頂斷，白 10、12 反撲，至 15 雙打，白崩潰。

**變化圖**：黑 3 斷時，白 4 打吃，則黑 5 反打，白 8 不敢開劫，只得粘上，以下至 13 征吃，黑有利。

例 7　正解圖

例 7　變化圖　　　　　　　　⑧＝❶

## 例題 8

白△斷，一是補角，二是企圖進攻黑棋，黑有什麼好的反擊手段。

例題 8

**正解圖**：黑 1 跨是絕妙的反擊手段，黑 5 又是決定性的一擊，雙方攻防至 21，白雖吃了黑五個子，可黑外勢太厚，與中國流配合恰到好處。

**變化圖**：白 2 若沖，黑 3 白 4 後，黑 5 打，白一子不能逃，不然至 9 全被征吃。

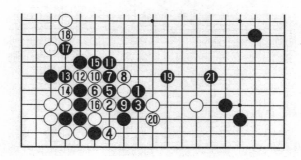

例 8　正解圖

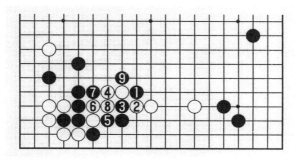

例8　變化圖

## 例題 9

白○並是暗藏殺機的一手，黑不能掉以輕心。

**正解圖**：黑1靠做活是當務之急至5將是一局漫長的棋。

例題 9

例9　正解圖

**失敗圖**：黑1跳好像是正形，但白2挖非常兇狠，黑3、5難以抵擋，至白8分斷後，角上黑棋難以做活。

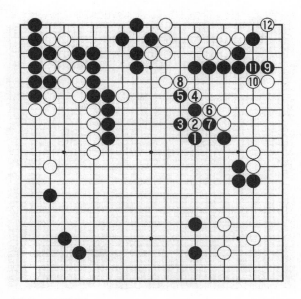

例9　失敗圖

## 習題 1

此時焦點在上邊，白怎樣破壞黑空。

習題1

## 習題 2

下邊是攻防的關鍵，白怎麼利△一子謀取利益。

習題2

習題 3

## 習題 3

上邊黑棋聯絡不完善，怎樣抓住弱點攻擊。

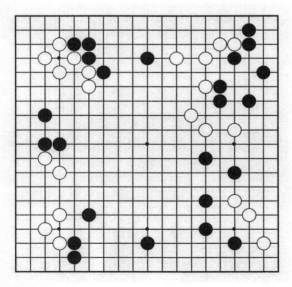

習題 4

## 習題 4

黑上邊一塊棋薄弱，伏擊的手段在哪裡。

## 習題 5

黑下邊一塊棋要處理，是忍讓，還是反擊，應當機立斷。

習題 5

## 習題 1 解

**正解圖：**白 1 托是銳利手段，黑 2，白 3 反扳，以下至 16，白成功。

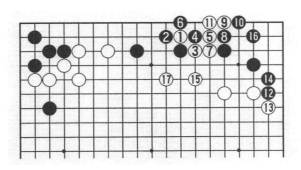

習題 1　正解圖

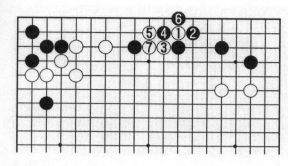

習題 1　變化圖

變化圖：黑2如在這邊扳，白3仍反扳，至7已隔開黑一子，白仍成功。

## 習題 2 解

正解圖：白1至5準備後，再7斷，黑10飛，白11尖嚴厲，至17黑被殺。

習題 2　正解圖

失敗圖：白1跳不成立，黑2尖好手，以下至14為雙方必然變化，白接不歸。

習題 2　失敗圖

## 習題 3 解

**正解圖**：白1托絕妙，黑6、8頑抗，白9、15占盡便宜，至17黑大虧！

習題 3　正解圖　　　　　⑩＝❹　　⑬＝❸

**變化圖**：黑6若提一子，白9拐後，白吃掉黑六子獲利極大。

習題 3　變化圖

## 習題 4 解

**正解圖**：白1點入是攻擊要點，黑2擋，以下變化至白9，黑眼形不充分，白成立。

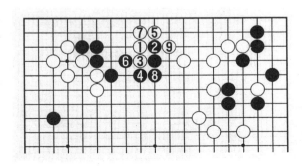

習題 4　正解圖

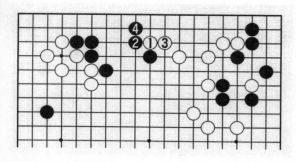

習題 4　失敗圖

**失敗圖**：白1、3托退，失去了攻黑的機會，黑已無後顧之憂，黑領先。

## 習題 5 解

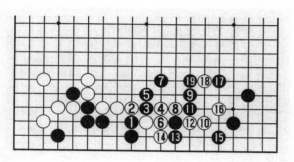

習題 5　正解圖

**正解圖**：黑1、3沖斷屬害，白4、6被迫應戰，黑9一劍封喉，以下至19止，白不能動彈。

習題 5　失敗圖

**失敗圖**：黑1爬過太軟弱，沒有一點戰鬥精神。

## 圍棋故事
### 王安石下棋賭詩

王安石（1011—1086），字介甫，號半山，世稱荊公。撫州臨川（今屬江西）人。慶曆進士，官至宰相。工詩善文，是北宋著名的文學家。

王安石變法失敗後，憤然辭官，退居江甯（今南京市），以詩詞抒發積鬱，以棋消遣餘年。王安石的詩作《與薛肇明弈棋賭梅花詩輸一首》，也流露著作為詩人、宦途失意者的同一心聲：

> 華髮尋春喜見梅，一株臨路雪倍堆。
>
> 鳳城南陽他年憶，香杳難隨驛使來。

這裏，詩人以獨傲風雪的寒梅自說，然而，暗香疏影隨著時光的流逝，他年何處尋覓呢？

王安石退居金陵後，相府雖不乏竹石之趣，然寂寞與失落之情，人皆有之，免不了找幾個文人雅士、地方官吏，借棋、詩以消胸中塊壘，處士薛昂（字肇明）便是座上客。

王安石是個怪人，世稱拗相公，下棋行罰，他也要出點怪招，令員者罰賦梅花詩一首便是其一。

薛肇明本是王安石學生輩分，豈敢不從。於是，紋枰端坐，師生進入黑白世界。不料，首局卻以倡罰者告員，王安石是一位毫不含糊的人，任宰相時，著名詩人蘇東坡因逞才，在他的詩「秋風昨夜過園林，吹落黃花滿地金」後添上「秋花不似春花落，說與詩人仔細吟」兩句，他看後立即將蘇貶至黃州，去實際看一下黃州菊花秋日落英的實況。

這次輸棋，當然領罰，俄頃，便脫口吟出了上面所引的這首七言絕句。薛昂快口稱好，心中暗歎荆公果不愧一代雄才。

王荆公受罰後，薛昂自不得不陪相爺再弈，否則，便有失師生之禮了，對於讀書人，這是萬萬使不得的。雙方略事茶話，便重回楸枰對坐。這回，王荆公吸取前局覆車之鑒，步步為營，穩妥進取，至使這邊薛昂無隙可乘，終至敗北。

薛昂搔首弄耳，自有其難處，非梅花詩難詠，奈相府之中，尊師之前，豈容放肆亂吟，賦得不好，豈不丟醜，名聲一經傳出，將來又如何收拾。正是窘態百出，繞棋案而無所措手足之際，還是荆公寬容學生，竟又代薛昂賦得一首，薛昂暫員詩債。

然荆公府第，談笑有鴻儒，過往無白丁，薛昂員詩債之事，日久便傳開，乃至金陵里巷，婦孺皆知。

數年之後，薛肇明青雲直上，官運亨通，竟當上了江寧府地方長官，年事大一點的鄉紳耆老，自不忘薛長官當年往事，有好事者，編打油詩一首以嘲之：

　　好笑當年薛乞兒，荆公座上賭新詩。

　　而今又向江東去，奉勸先生莫下棋。

一段圍棋佳話就這樣流傳至今。

# 第6課 古代死活題

圍棋是我國古代優秀文化遺產，古人創作了許多構思精妙的圍棋題，為我們瞭解、學習、研究古代圍棋藝術，提供了珍貴的資料。

## 例題1 通玄勢

本題選自古譜《玄玄棋經》，黑先行，怎樣做活。

**正解圖：**黑1扳是好手，白2撲，黑3提，緊接著白4打，黑5反打，白6提——

**正解圖續：**黑7擋時，白8必須補一手，黑9安然做眼成活。

例題1

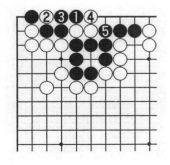

例1　正解圖　　⑥＝②

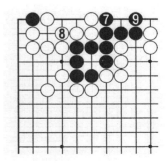

例1　正解圖續

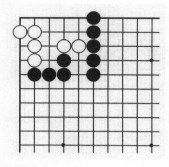

例題 2

# 例題 2　味中有味勢

本題選自古譜《玄玄棋經》，黑先行，怎樣殺死白棋。

正解圖：黑 1 跳是要點，白 2 尖頂後，黑 3 撲入是絕妙的手筋，白 4 接，黑 5 破眼，白棋即死。

失敗圖：黑 1 大跳是錯誤的，白 2 冷靜地擋，黑 3 必破眼，白 4、6 打，再於 8 位做眼，黑失敗。

# 例題 3　運籌決勝勢

本題選自《玄玄棋經》，黑先行，能否讓被圍困的黑棋衝出重圍。

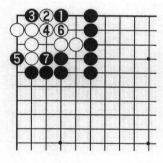

例 2　正解圖

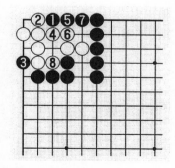

例 2　失敗圖

例題 3

正解圖：黑 1 挖，白 2 打後，黑 3 再長是極妙的次序。白 4 接，黑 5 以下滾打，白接不歸被殺。

變化圖：黑 1 挖，白 2 若立下，黑 3 亦長下，白 4 扳時，黑 5 尖是妙手，黑快一氣殺白。

## 例題 4　象牙勢

本題選自《玄玄棋經》，儘管黑本身棋形有毛病，不知能否劫殺白棋。

正解圖：黑 1 白 2 交換，黑 3 點入破眼必然，白 4 是最善防守，黑 5 退回，白 6、8 反撲，白 10 提後──

正解圖續：黑 11 隨即斷吃，白 12 成為劫爭，這是本題正解。

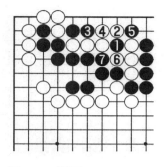

例 3　正解圖

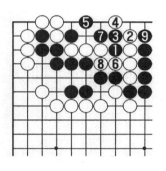

例 3　變化圖

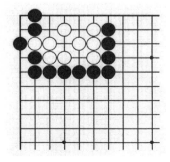

例題 4

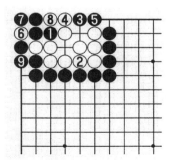

例 4　正解圖　　⑩＝⑥

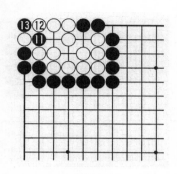

例4　正解圖續

例4　變化圖　　⓫＝❺

**變化圖：**黑1至3點時，白4若從這邊擋，黑5渡回，雙方變化至11，白棋既無法做眼，也不能緊氣，反而淨死。

## 例題5　金櫃角

金櫃角在古譜《仙機武庫》中也稱為「曲尺」，白先動手，結果如何。

**正解圖：**白1是要點，黑2托妙，白5扳，黑6退好手，至8成劫，這是正解。其中黑6如在7位擋，白在6位打，黑淨死。

例題5

例5　正解圖

失敗圖：白1點不好，黑2立，白3夾，黑4、6是妙手，雙方攻防至11，黑12提做活，白失敗。

例5　失敗圖　　　⑫＝❻

## 例題6　金不換勢

被圍困的白棋很危險，此時不知能否做活。

正解圖：白1、3為關連的好手。至7，白安然活出。黑2若在5位接，白於a位先手提，即可於2位做眼。

變化圖：白1點時，黑2若團，白3扳是次序。白5做眼後，黑子已接不歸。

例題6

例6　正解圖

例6　變化圖

例題 7

## 例題 7　七星勢

本題選自《玄玄棋經》，如此命名是因為棋形像天上的北斗七星，黑先，結果怎樣。

**正解圖：** 黑 1 是要點，白如走 2 位，黑 3 絕妙，白 4 打時，黑 5 反打，成劫。

**變化圖：** 黑 1 時，白如走 2 位，黑 3 打，白 4 做劫，這塊白棋仍是劫殺。

例 7　正解圖

## 例題 8　八子醉桃園

此圖取意於八枚黑子陶醉於桃源極樂之中，由於白棋妙手，八子在劫難逃。

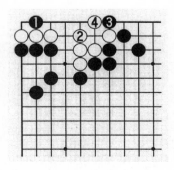

例 7　變化圖

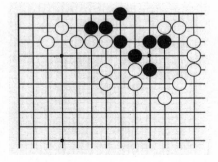

例題 8

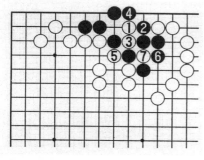

例8　正解圖

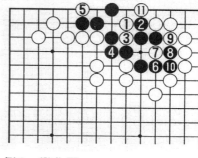

例8　變化圖

正解圖：白1點，黑2沖，白3是銳厲攻擊妙著，以下至7，黑成劫殺。

變化圖：白3時，黑如在4位接，黑6做眼時，白7挖，以下至11打，黑被淨殺。

## 例題9　七子母勢

被圍困的白七子，黑先動手攻，白危險。

正解圖：黑1、白2必然，黑3是破眼手筋，雙方攻防至8，白成劫殺。

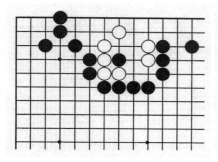

例題9

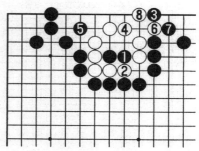

例9　正解圖

**變化圖**：白如在4位做眼，黑5點，以下至7白被淨殺。

## 例題 10　八仙過海

八個白子能做活嗎？

**正解圖**：白1、3正著，黑6扳，白7撲絕妙，黑10沖，白殺向角部做活。

**失敗圖**：白7若擋，白11提時，黑12打吃破眼，以下至16，黑無法做活。

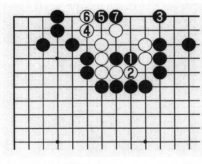

例9　變化圖

例題 10

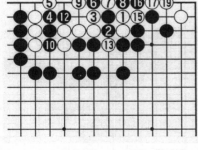

⑪＝⑦　⑭＝②　⑱＝⑯

例 10　正解圖

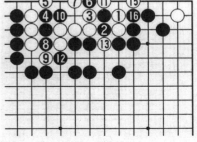

⑭＝②

例 10　失敗圖

## 例題 11
## 珍瓏勢

先有《玄玄棋經》中「珍瓏勢」，後有《天龍八部》中珍瓏棋局，或許金庸先生根據此題借用，黑先能做活嗎？

正解圖：黑1 絕對先手，黑3 立是好次序，白4 以下至 12 為雙方必然——

例題 11

例 11　正解圖

正解圖續1：白14 扳，黑15 打好手，白16、18 反擊，黑19 打，白20 提三個黑子——

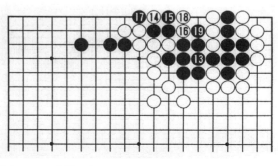

例 11　正解圖續 1

⑳＝⑭

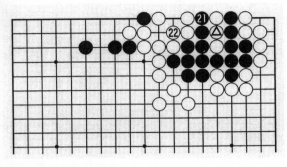

例11　正解圖續2　　　　　　　⓳＝△

正 解 圖 續

2：黑21提三子
是先手，白22
須接，黑23安
然做活。

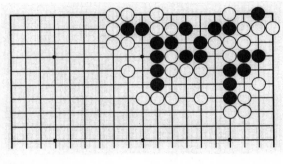

例題12

例題 12
迷仙勢

仙人都會迷
惑，可見多深
奧。白先，能把
這塊黑棋殺死
嗎？

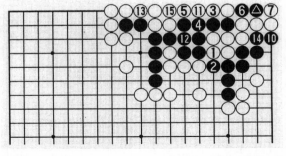

例12　正解圖　　　❽＝❻　❾＝△　⓰＝❻

正解圖：白
1是絕妙的，黑
2當然，以下雙
方如華山一條
路，至黑16提
去白數子——

例12 正解圖續

正解圖續：白 17 斷打，黑棋如夢初醒，結果只有一隻眼被殺死。

## 習題 1 寬頻鉤

此題棋形因與古人衣帶鉤形狀相似而得名。黑先行，其結果如何。

## 習題 2 黃鶯撲蝶

此題在古譜中叫「黃鶯撲蝶」，白先行，能否把黑棋筋殺死。

習題 1

習題 2

習題 3

### 習題 3
### 採樵勢

此題初載於宋代《忘憂清樂集》。黑先行，右上角黑五子怎樣脫險。

習題 4

### 習題 4　十王走馬勢

此題選自《玄玄棋經》，構思奇巧，白先行，怎樣攻殺角上黑十子。

### 習題 5　臨危見機

黑先行，怎樣在對殺中取勝。

習題 5

## 習題 6
## 隱微勢

白先行，能發現綿裏藏針的妙手嗎。

習題 6

習題 1　正解圖

## 習題 1 解

**正解圖：**黑 1 夾是要點，白 2 必扳，黑 3 長時，白 4 是好手，黑 5 如打，白 6 退，結果雙活，這是本題正解。

**變化圖：**黑 1 至白 4 時，黑如在 5 位打，白 6 長妙，黑 7 必提——

**變化圖續：**白 8 提，黑 9 渡，白 10 打，黑棋接不歸。白棋淨活，黑棋顯然失敗。

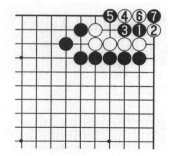

習題 1　變化圖

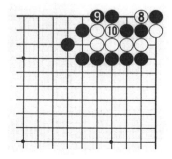

習題 1　變化圖續

## 習題 2 解

**正解圖**：白 1 飛是絕妙手段，黑 2 扳，白 3 是相關聯構思，黑 4 擋，白 5 扳，以下至白 7 擋，黑幾子被殺。

**失敗圖**：白 1 扳不妙，黑 2 先扳，與白 3 交換後，再於 4 位斷，白棋崩潰。

## 習題 3 解

**正解圖**：黑 1 夾是急所，白 2 沖至 6 防守，黑 7 以下順勢行棋，白 14 妙，防黑於 a 位打的手段，黑 15 打後，白

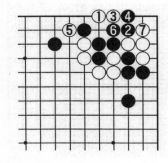

習題 2　正解圖

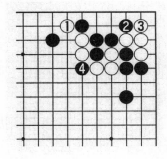

習題 2　失敗圖

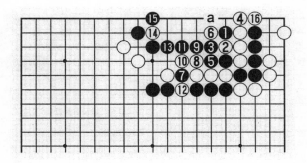

習題 3　正解圖

16 必須補一手——

正解圖續：黑 17 打，白 18 接，黑 19 開始征吃，以下至白 28 提劫是正解（足以看出當初白的妙味）。

## 習題 4 解

正解圖：白 1 跳巧著，黑 2 必然，白 3 斷，以下進行至7——

正解圖續 1：黑 8 打，白 9 多送一子是出人意表的關鍵之著——

習題 3　正解圖續

習題 4　正解圖

習題 4　正解圖續 1

⑰＝⑪　⑱＝⑬

習題 4　正解圖續 2

正解圖續 2：白 11 斷厲害，黑只有 12 打，白 13 長，以下至 19 成劫殺是正解。

## 習題 5 解

正解圖：黑 1 點老謀深算，白 2 最強應對，黑 3、5 後，再於 7 位扳，白 8、10 強行分斷，白 12 打——

習題 5　正解圖

⑮＝△　⑯＝■　⑱＝⑭　㉑＝⊗

習題 5　正解圖續

正解圖續：黑 13 粘是好棋，白 14 以下雙方緊氣對殺，至 21 白數子被脫靴吃掉，黑勝。

## 習題 6 解

**正解圖：**白 1 看似輕描淡寫，卻是致命的殺著，白 3 點入，至 13 黑被殺。

**失敗圖：**白 1 撲不好，黑 2 是此時好手，至 4 黑已成活形。

習題 6　正解圖　　　⑬＝⑦　　　習題 6　失敗圖

**圍棋故事**

儒將范仲淹（上）

　　北宋大臣范仲淹是江南吳縣人，他的詩和文，以豪放見長。這和他的經歷有關。

　　他是一個窮孩子，正到求學的年齡，母親改嫁，他也改姓朱。他的苦讀是在長白山的僧舍之中。每晚燒一鍋粥，一夜之後粥就凍結了，用刀將它劃成四塊，早晚取二塊為食。無菜，就割些隨時可見的野薺菜佐食。「斷薺劃粥」，就成

了教育小孩用功的典範。

范仲淹後來中了進士，官至參知政事，成為一個很有成就的官員。史學家稱他，為相，是一個賢相；為將，是一個儒將；為吏，是一個能吏；做學問，帶學生，是一個良師。

范仲淹的詩，流傳下來的並不多，詞更少，只有寥寥數首，可貴的是，在這樣的詩中間，有一首《贈棋者》：

　　　　何處逢神仙，傳此棋上旨。

作者是在說，圍棋中包含著非常深刻的內容，該是一般人不能營造出來的吧，莫不是在什麼地方遇到了神仙，將這樣好的東西傳到了人間，讓人們來開發自己的思想。

在軍事上，他駐守西北時，西夏畏其威，相互警告說：「小范老子胸中有數萬甲兵」，自是不敢侵犯。

靜持生殺權，密照安危理。持勝如雲舒，禦敵如山止。突圍秦師震，諸侯皆披靡。入險漢將危，奇兵翻背水。勢應不可臲，關河常表裏。

畢竟范仲淹是一代名將，在面對圍棋落筆時，想到了在西北軍事生活的感受。他說，下圍棋雖然是靜靜坐在那裏，下棋人也是有生殺大權的。在棋盤上，隱隱約約的表現出如戰場上一樣的安危規律。

范仲淹描寫圍棋，簡直就像描寫戰場。獲勝的一方，就像雲一樣慢慢的擴張。而在對方進攻的時候，防禦陣地就像山一樣巍然不動。范仲淹寫圍棋，並沒有寫圍棋的巧，圍棋的哲理，而是充分寫出了圍棋的力度。這是一位軍事家眼中的圍棋，當然不是書生詩中帶有閒情的圍棋。

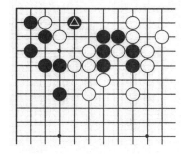

# 第 7 課　手筋發現法

所謂手筋，就是局部最有效率的好手，也可以理解為局部接觸戰的緊要所在。

## 例題 1

黑 △ 飛，欲謀活，怎樣給黑棋沉重的一擊。

**正解圖**：白 1 跨是殺棋的手筋，黑 2、4 防守，白 5、7 破眼，結果黑棋被殺。

**變化圖**：黑若在 4 位打，白 5 一路尖是手筋，以下至 9，黑仍不活。

例題 1

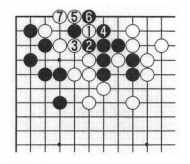

例 1　正解圖

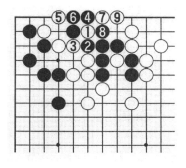

例 1　變化圖

失敗圖：白1壓不得要領，黑2、4做活，白明顯失敗。

## 例題 2

白棋被黑棋團團圍住，但白棋還有一線生機，白先做活。

正解圖：白1點是做活手筋，黑2後，白3、5先手做出一眼，然後再白7沖，棄子妙活。

變化圖：白1點時，黑2如擋，白3、5沖吃，當黑6打時，白7是冷靜的好手，至11成活棋。

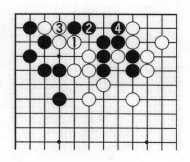

例1　失敗圖

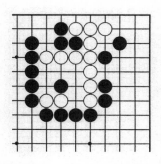

例題2

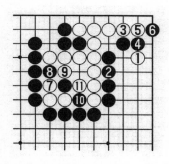

例2　正解圖

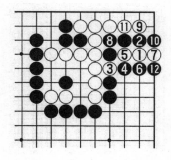

例2　變化圖

**失敗圖**：白 1 擠，好像是急所，但被黑 2 打吃後，白併無做活的手段。

## 例題 3

白棋先走，怎樣尋找活路。

**正解圖**：白 1 一路跳，是一子兩用的手筋，黑 2 如提一子，被白 3 扳渡，吃黑兩子，白成功。

**變化圖**：黑 2 如這邊補棋，白 5 撲入是手筋，有此一招，變化至 9，成為白方先手劫，黑棋負擔較重。

例 2　失敗圖

例題 3

例 3　正解圖

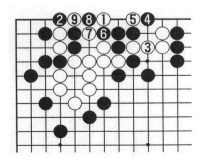

例 3　變化圖

**失敗圖**：白1粘，無策。被黑2尖渡，白淨死。

# 例題 4

被圍的黑棋如何脫險？

**正解圖**：黑1點是手筋。白2尖應，黑3長，以下至黑9提，這是正解，結果成劫。

**變化圖**：黑1點時，白2若壓，黑3挖是手筋。以下至10棄三子渡過，黑11正好做成兩眼。

**失敗圖**：黑1跨不好，白2一扳，即可安全渡過。黑3連扳，白4沖打，黑棋失去了機會。

例3　失敗圖

例題4

例4　正解圖

例4　變化圖

⓫＝△

例4　失敗圖

例題5

## 例題5

　　白△虎，好像活了，其實黑有攻擊手段。

　　**正解圖**：黑1夾是手筋，白2長抵抗，黑3扳過，以下至5成劫。

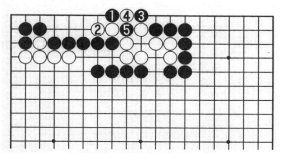

例5　正解圖

　　**變化圖**：黑1夾時，白2若打，黑3長，待白4擋後，黑5斷打，白棋淨死。

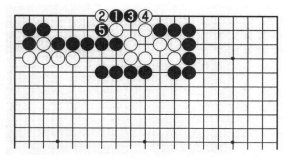

例5　變化圖

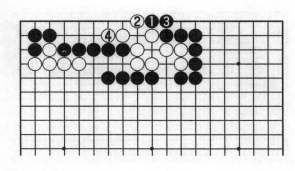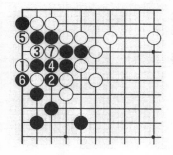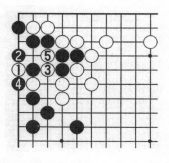

圍棋石室藏機——從業餘初段到業餘二段的躍進

**失敗圖：**

黑1、3扳接是錯著，白4長，黑無法殺白棋，明顯失敗。

例5　失敗圖

## 例題 6

白棋如何妙手收官。

正解圖：白1扳手筋，黑2只得挖吃，白3、5動手，黑6消劫，白7提大有收穫。

變化圖：白1扳時，黑如在2位打，白3、5吃掉三個黑子，也很滿意。

例題 6

題6　正解圖

題6　變化圖

## 例題 7

五子黑棋將
被吃，問題在於
白中間幾子如何
逃出去。

例題 7

---

**正解圖：**白
1 挖是手筋：黑
2 挖、4 沖，以
下至 9，白安然
逃出。

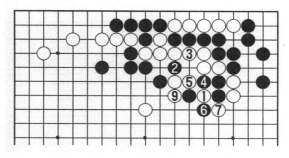

例 7　正解圖　　　　　　❽＝①

---

**變化圖：**黑
2 如打，白 3
打，黑 4 沖，白
5 接，棄三子仍
可逃出。

例 7　變化圖

**失敗圖**：白如簡單地在 1 位長，黑 2 挖，4 沖，白棋被隔斷。

## 例題 8

白⚫封鎖黑棋，黑已經準備了戰鬥的手筋。

例 7　失敗圖

例題 8

正解圖：黑1是精湛的手筋，白2頑抗，黑3跨嚴屬一擊，至9大破白右邊實地，作戰成功。

變化圖：白2長，黑3拐過，白4、6沖，黑5、7周旋，至9轉換，白划不來，感到黑實利太大。

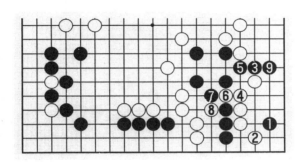

例8　正解圖

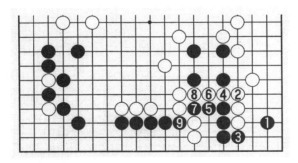

例8　變化圖

## 例題 9

黑以征子有利為背景，黑⬤跨斷，白如何巧妙防守。

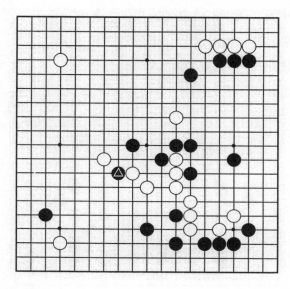

例題 9

正解圖：白1跨，以跨斷對付跨斷，黑2沖，白3斷，
至5必然形成的應對，白取得了聯絡。

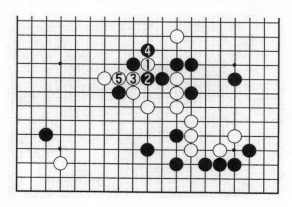

例9　正解圖

變化圖1：白1至3後，黑4若阻斷，白5、7吃去黑兩子棋筋，黑徒勞無益。

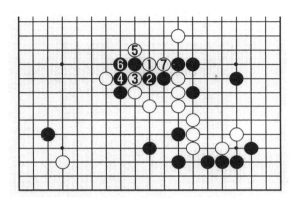

例9　變化圖1

變化圖2：黑2粘忍耐，白3、5成立，以下a、b兩點，白必得其一。

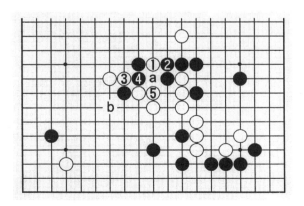

例9　變化圖2

失敗圖：白1、3俗手，黑4連扳，白5、7時，黑8好手，至10白被分斷，苦戰。

## 例題 10

右上角的戰鬥，黑怎樣對待白△的夾擊？

例9　失敗圖

例題 10

**正解圖**：黑1尖頂是形的手筋，誘白下4，然後5、7出頭，白△一子撞傷。

**失敗圖**：黑1曲俗手，白2將黑棋左右分割，棋形充分。

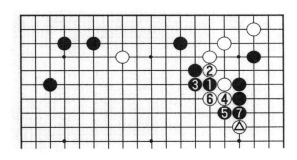

例10　正解圖

例10　失敗圖

## 習題 1

　　白棋如何利用黑棋的缺陷而謀取最大的利益？

習題 1

習題 2

### 習題 2

左上七子黑棋似已陷入絕境。有沒有辦法脫險？

習題 3

### 習題 3

黑先行，怎樣才能救出黑棋五子呢？

習題 4

### 習題 4

黑先，能吃掉左上角的一隊白棋嗎？

## 習題 5

如何殲滅黑 ▲ 三子，救出角中白棋？

習題 5

## 習題 6

上邊兩個 ▲ 黑子能起死回生嗎？

習題 6

## 習題 7

右上角黑子七零八落，黑先行，如何收拾殘局？

習題 7

習題 8

習題 8

# 習題 8

黑先，上邊三個子對殺能取勝嗎？

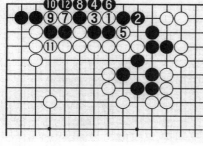

習題 1　正解圖

# 習題 1 解

正解圖：白 1 斷是手筋。黑 2 退是唯一的應手。白 3、5 先手吃黑二子，白 7 以下又先手吃二子，得益甚大。

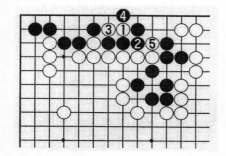

習題 1　變化圖

變化圖：白 1 斷時，黑 2 若接，則白 3 斷，5 沖，將黑數子割斷，收穫更大。

失敗圖：白1、3跨斷，黑2、4正面抵抗，雙方變化至黑8，黑分開做活，白只得二子，失敗自明。

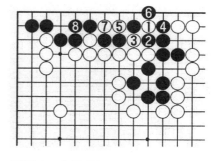

習題1　失敗圖

## 習題2解

正解圖：黑1跳手筋，白2若在角上補，黑3長、5扳吃到白四子，黑棋脫險。

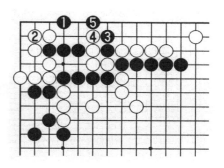

習題2　正解圖

變化圖：黑1跳時，白2立，黑3斷是當然的一手，白4打抵抗，變化至11，白角被殺，損失更大。

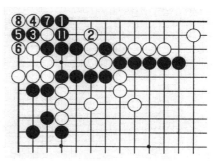

習題2　變化圖　　　❾＝❸　⑩＝❺

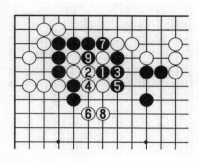

習題 3　正解圖

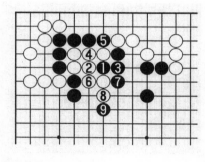

習題 3　變化圖

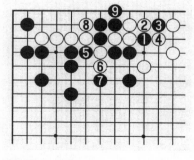

習題 4　正解圖

## 習題 3 解

**正解圖：**黑 1 挖手筋，白 2、4 當然，白 6、8 是最善的應對，至 9 黑棋成功。

**變化圖：**黑 1 至 3 時，白若在 4 位接抵抗，黑 5 斷，白 6 接，黑 7、9 有力，白棋被吃。

## 習題 4 解

**正解圖：**黑 1 與白 2 交換後，黑 3 挖是手筋，白 4 只好打，黑 5、7 採取行動，白 8 擋，黑 9 立，白幾子被吃，黑成功。

**失敗圖**：黑 1、3 直
接行動，由於沒有做好準
備工作，白 4、6 渡回，
黑棋失敗。

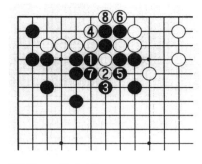

習題 4　變化圖

## 習題 5 解

**正解圖**：白 1 夾是手
筋，黑 2 應，白 3 夾是要
點，黑 4、6 沖出，白 9
立，以下至 19 成劫，白
成功。

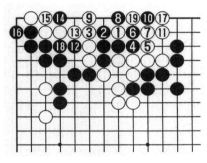

習題 5　正解圖

**變化圖**：白 3 時，黑
4 直接叫吃，以下演變到
白 15，形成白寬一氣的
劫爭，於黑更不利。

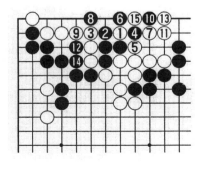

習題 5　變化圖

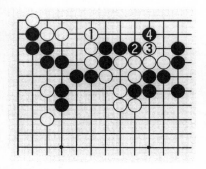

習題 5　失敗圖

**失敗圖：**白 1 立，雖是長氣的要點，但被黑走 2、4 通連，白棋仍死。

## 習題 6 解

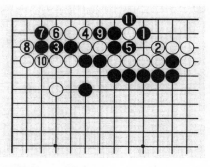

習題 6　正解圖

**正解圖：**黑 1 夾手筋！白 2 只能接，黑 3 是相關聯的手段，黑 5 吃一子後至 11，黑棋淨活。

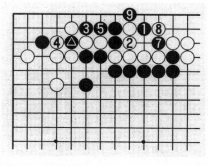

習題 6　變化圖　　⑥＝△

**變化圖：**黑 1 夾，白 2 如接，黑 3、5 先手吃長氣後，再 7 位斷，白 8 打，黑 9 打，白棋被吃。

失敗圖：黑 1、3 如先打吃後再 5 位夾，白 6 接冷靜，黑已無法做活。

## 習題 7 解

正解圖：黑 1 靠是整形手筋，白 2 打不給黑借用，黑 3 打後，再於 5 位長，白 6 以下至 15 打，黑作戰成功。

變化圖：黑 1 靠時，白 2 強行沖出，黑 3 打好手，以下至 7 形成轉換，黑大有收穫。

失敗圖：黑 1 打是典型的俗手。白 2 提起一子後，黑就無任何借用之處了，黑 3 以下極力治理，但姿態重滯，前途不妙。

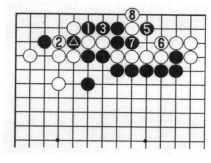

習題 6　失敗圖　　④＝△

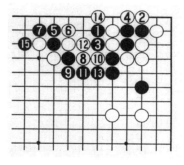

習題 7　正解圖

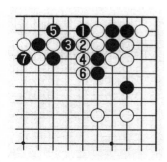

習題 7　變化圖

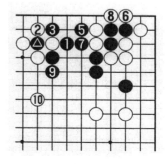

習題 7　失敗圖　　④＝△

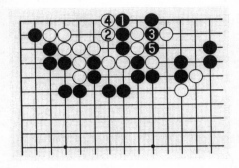

習題 8　正解圖

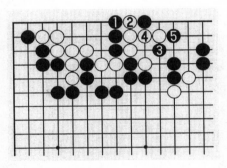

習題 8　變化圖

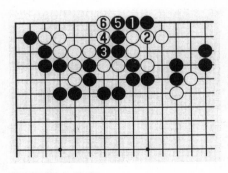

習題 8　失敗圖

# 習題 8 解

**正解圖：**黑 1 立是一子兩用的手筋，白 2 是最善應對，雙方變化至 5，黑棋成功。

**變化圖：**黑 1 立時，白 2 擋無理，黑 3 是手筋，以下至 5，白棋被吃。

**失敗圖：**黑 1 是錯著，白 2 接後，黑 3 斷，白 4 打，以下至 6，黑棋被吃，顯然失敗。

## 圍棋故事
### 儒將范仲淹（下）

這是圍棋在軍事家眼中的寫照。

南軒春日長，國手相得喜。泰山不礙目，疾雷不經耳。一子貴千金，一路重千里，精思入於神，變化胡能擬。成敗繫之人，吾當著棋史。

在這裏才寫到了下棋的人，或許也就是范仲淹這首詩所贈送的物件。春天，朝南的窗前，面對面的是棋力相當的國手，心中湧動著棋逢對手的激情。

棋手是這樣的有見地，他們觀察整個棋盤，不會讓眼前的小利而忘卻一局；也不會由於受到突然的攻擊而心慌。

棋手每落一子都是鄭重其事，對每一路計算，都不草率。他們是這樣的全神貫注，因為圍棋的變化，是不能窮盡的。

面對許許多多在圍棋盤上成敗的故事，范仲淹知道，這是由於棋手的棋藝，同時也包括棋手的素質決定的。這樣來寫圍棋的歷史，將這些成敗的規律總結給後人，不是也很有意思嗎？這樣一想，他就願意來寫作圍棋的歷史了。

范仲淹有沒有寫圍棋史，是不得而知的。如果他寫了，也沒有流傳下來。他的「圍棋作品」只有這一首詩。而且，在他的有關的記載中，棋下得怎樣，也不詳細。

中國的文學史研究談到宋朝，總是說詞比詩更有名。與范仲淹絕妙的好文好詞相比，這首詩在文學上就不會是很出色的了。

但是，我們不妨想想，圍棋在一個氣魄宏偉的將軍眼中，竟然有這樣的氣象。這不是每一個圍棋詩的作者能寫出來的。

與此相比，詩寫得好壞，棋下得好壞，又算得了什麼呢？

我們用范仲淹的千古名句來懷念這位先賢吧：

先天下之憂而憂，

後天下之樂而樂。

# 第 8 課　爭先與脫先

古人云：寧輸數子，勿失一先。可見，古代棋手都意識到先手的重要性，因此，爭取了先手，就掌握了戰鬥的主動權。

## 例題 1

白△一子攻擊嚴厲，黑應如何防守。

**正解圖：**黑 1 跨好著，白 2 必沖，黑 5 打就爭得先手，白 6 提，黑 7 從容補斷，作戰成功。

**失敗圖：**黑 1 接，劣著。白 2 與黑 3 交換後，白 4 挖斷，黑棋被全殲，顯然失敗。

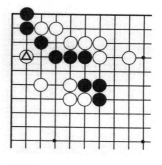

例題 1

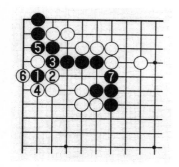

例 1　正解圖

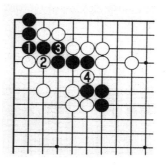

例 1　失敗圖

## 例題 2

黑先行，怎樣攻擊效率最高。

**正解圖：** 黑 1 斷是妙手，白 2 只好逃，黑 3 打，右邊白四子還須忙活，黑已完全掌握了作戰的主動權。

**變化圖：** 黑 1 斷時，白 2 若打，黑 3 封，白 4 扳想渡過去，黑 5、7 分斷，這樣白幾子被吃，損失慘重。

**失敗圖：** 黑 1 直接封鎖不好，白 2 扳不僅實地很大，並且兩塊棋聯絡，黑 3 想分斷，白 4、6 處理，黑作戰失敗。

例題 2

例 2　正解圖

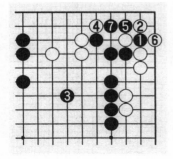

例 2　變化圖

例 2　失敗圖

## 例題 3

黑在 a 位扳是很大的一手，白如何運用爭先的下法。

**正解圖：**白1托手筋，黑2沖，白3擋是先手，白4打，必須補一手，這樣白就可以脫先他投。

**變化圖：**白1時，黑為了爭先手，在2位提，白3渡回，今後有 a 位跳的大棋，黑付出的代價太大。

**失敗圖：**白1、3扳粘是典型的俗手，此圖顯然沒有變化圖划算。

例題 3

例3 正解圖

例3 變化圖

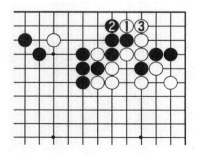

例3 失敗圖

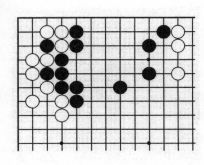

例題 4

# 例題 4

左上角棋形是實戰中經常出現的，黑先行，怎樣走。

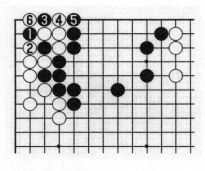

例 4　正解圖

**正解圖**：黑 1 扳好手，白 2 提，黑 3 再扳連貫，白 4 阻渡，黑 5 先手打，已杜絕了白在 5 位先手兩目的扳粘手段。

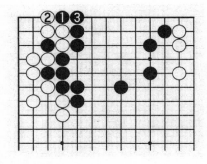

例 4　失敗圖

**失敗圖**：黑 1、3 扳粘是最平凡的一手，沒有朝氣，為了兩目落後手，明顯失敗。

## 例題 5

上邊正處在戰鬥中，黑怎樣搶得先機，爭取主動出擊。

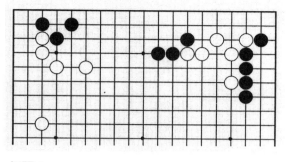

例題 5

**正解圖：**黑 1 先手刺，白 2 接後，這塊黑棋已安頓好，黑 3 轉入攻擊，白 4 反攻，黑 5、7 無事。

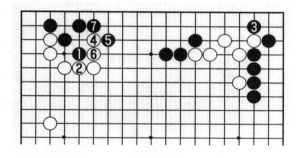

例 5　正解圖

**變化圖：**白如在 4 位攻，由於黑有 a、b 處做眼，黑可放手於 5 大攻。

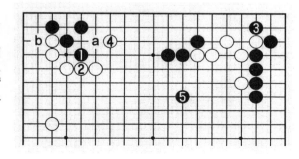

例 5　變化圖

圍棋石室藏機——從業餘初段到業餘二段的躍進

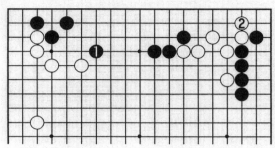

**失敗圖：**
黑若走 1 位防守，白 2 立，這塊棋就安定了，黑失去了戰機。

例5 失敗圖

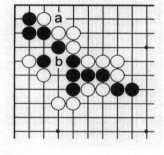

例題 6

## 例題 6

黑須在 a 位忙活，但白又有 b 位撲的手段，黑是否有兩全齊美的辦法。

**正解圖：**黑 1 斷是爭先的手筋，白 2 必打，此時黑已防了白在 a 位撲的手段，黑 3 安然做活。

**變化圖：**黑 1 斷時，白 2 接，黑 3 打，在這裏已謀了眼位。

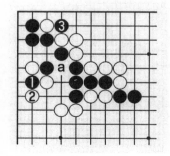

例6 正解圖

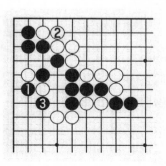

例6 變化圖

一味地跟著對方走，必定被動挨打。一盤棋從佈局開始，就要有脫先的意識，只有這樣，才能提高圍棋境界。

## 例題 7

白 1 至黑 4 後，白棋在 a 位拆二是定石，然而，也有白 5 脫先的。

**正解圖**：黑 1 夾，發動攻擊是在白棋預料之中的。白 2 爬，黑 3 扳，白 4 是預備的手筋，以下至 10 是兩分的應接。

**變化圖**：黑 5 團，破壞白棋形、白 6 投石問路，黑 7 若擋，白 8 是先手，至 12，白仍然從容不迫。

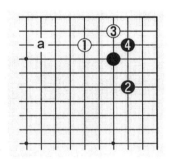

例題 7　白 5 脫先

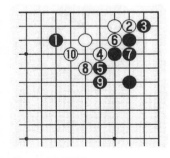

例 7　正解圖

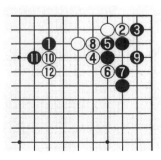

例 7　變化圖

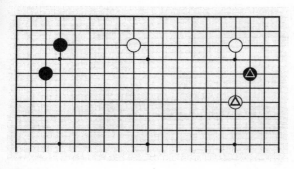

例題 8

## 例題 8

黑△掛角時，白△一間高夾，此時黑脫先戰術運用得非常巧妙。

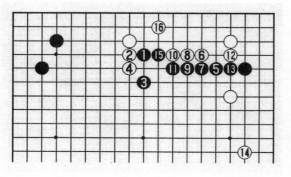

例 8　正解圖

**正解圖：**黑脫先在 1 位肩沖是非常巧妙的構思，白 2、4 只得如此，黑 5 再跳起，以下至 16 為必然。

例 8　變化圖

**變化圖：**黑 1 時，白 2 如壓，黑 3 擋下，雙方以下至 5 轉換，黑好。

失敗圖：黑
如走 1 位飛出定
石，白 2 飛應，
雙方變化至 14
後，白 △ 一子
恰到好處，黑乏
味。

例 8　失敗圖

## 例題 9

黑 1 掛角，白 2 一間低夾，黑 3 脫先守角，請體會左下
角新的變化。

例題 9

例9　正解圖

正解圖：白1壓，黑2挖是強手，白3在下面打，白征子不利在5位壓，雙方變化至17白稍優。

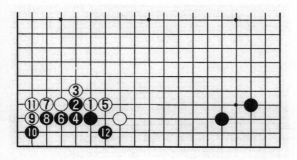

例9　變化圖

變化圖：白3在上邊打，黑4接，雙方變化至12，為可以接受的結果。

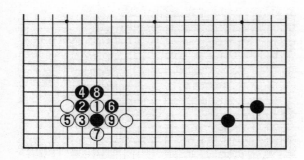

例9　失敗圖

失敗圖：白1至黑4後，白5如接，黑6征打，至9白失敗。

## 例題 10

按定石黑走 a 跳，此時脫先搶攻，白如何應對。

例題 10

**正解圖**：白 1 靠，黑 2、4 頂斷，白 7 是正著，以下至 13 為正常應接。

例 10　正解圖

**變化圖**：黑若在 1 位飛攻，白 2 靠出手筋，黑 3 長，白 4 雙，黑 5 飛壓，掀起了新的戰鬥。

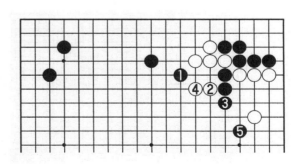

例 10　變化圖

習題 1

## 習題 1

　　黑在 a 位併是攻擊的急所，白怎樣積極爭先防守。

## 習題 2

　　白△打，黑若在 a 位粘，白 b 斷，白作戰成功，黑如何針鋒相對。

習題 2

## 習題 3

白走 a 位可渡回去，黑如何先手吃白三子。

習題 3

## 習題 4

白怎樣先手整形。

## 習題 5

白 1 罩後，黑 2 脫先，白 3 尖攻擊，黑如何應對。

習題 4

## 習題 6

白△扳時，黑●脫先在此扳，白如何應對。

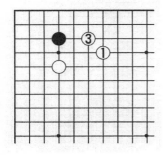

習題 5　黑 2 脫先

習題 6

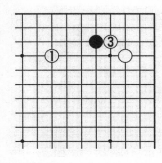

習題 7　黑 2 脫先

## 習題 7

白 1 二間高夾，黑 2 脫先，白 3 尖頂，黑如何防守。

## 習題 8

黑▲扳，謀求先手便宜，白判斷形勢後，應如何正確應對。

習題 8

## 習題 9

白△托，黑一般在 a 位扳，但黑預謀大的行動，且有高瞻遠矚的大局觀。

習題 9

## 習題 1 解

**正解圖：**白 1 托是好手段，黑 2 扳，白 3 斷騰挪，黑 4、6 兩打，白 7、9 防守後，可脫先他投。

**變化圖：**白 1 托，以下至白 5 接後，黑 6 若接，白 7 長

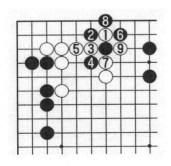

習題 1　正解圖　　⑩＝①

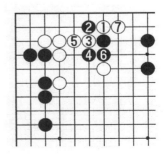

習題 1　變化圖

**習題1 失敗圖**

出，不僅活了，並且還獲得很大實地，此變化黑不好。

**失敗圖**：白1跳，儘管是棋形，但落了後手，白不能滿意。

## 習題 2 解

**正解圖**：黑1打是積極爭先的下法，白2提劫，黑3沖是劫材。當白4應後，黑5提，白棋無劫材，白6只得接，至9兩邊都走到。

**變化圖**：黑■接後，白在1位提劫，黑2就扳，白3、5制服一子，雙方變化至12，黑棋不壞。

**失敗圖**：當初白△打時，黑在1位接太軟弱，白2斷，黑失敗。

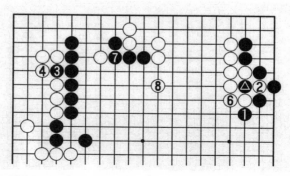

**習題2 正解圖**　　　　　❺＝△　❾＝②

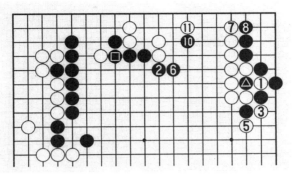

習題 2　變化圖　　　　　　❹⓬＝⚫️　⑨＝①

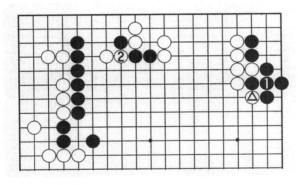

習題 2　失敗圖

## 習題 3 解

正解圖：黑占得 1 位急所，白只有 2 位應。由於黑有 a 位打的先手，白三子已無法渡過去。

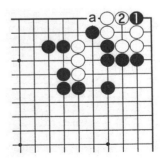

習題 3　正解圖

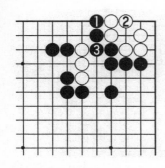

習題3　失敗圖

**失敗圖**：黑在 1 位擋是壞棋，白 2 補一手後，黑 3 還須接，這樣黑吃白三子就落了後手，黑棋失敗。

## 習題 4 解

**正解圖**：白 1 斷是爭先的手段，黑 2 打，白 3 拐打，以下至 6 後，白棋形先手得到治理。

**失敗圖**：白 1 拐不好，黑 2 接後，白棋如脫先，黑有 a 位扳的嚴厲手段。

## 習題 5 解

**正解圖**：黑 1 二路飛輕靈，白 2 尖，黑 3 先手便宜後，再 5 飛出，結果兩分。

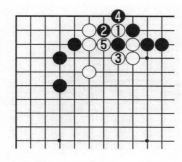

習題4　正解圖　　　**❻**＝①

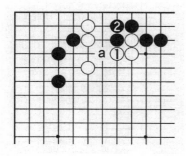

習題4　失敗圖

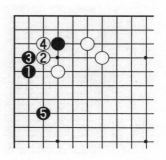

習題5　正解圖

**變化圖**：黑 1 托，白 2 扳斷反擊，黑 7 立是擺脫困境的一手，白 8 只有打，黑 9、11 先手便宜後，再於 15 拆告一段落。

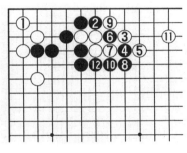

習題 5　變化圖　⑫＝❺

## 習題 6 解

**正解圖**：白 1 虎正解，黑 2 爬後，黑 4 靠是急所，以下變化至 12，黑厚。

**失敗圖**：白如在 1 位擋，黑在此已先手阻渡，黑 2 扳時，白 3 以下只能在角上苦活，結果外勢喪盡。

習題 6　正解圖

## 習題 7 解

**正解圖**：黑 1 立起，白 2、4 搶佔攻防要點，黑 5 尖出頭。

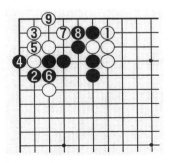

習題 6　失敗圖

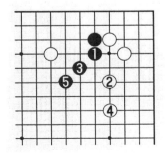

習題 7　正解圖

**變化圖：**白4飛攻，黑5飛出是形，白6飛時，黑7、9整形。

**失敗圖：**黑1如飛，白2是有力的反擊，雙方變化至9，白棋所得甚大，且先手在握。

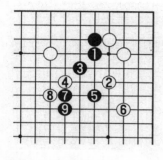

習題7　變化圖

習題7　失敗圖

習題8　正解圖

## 習題 8 解

**正解圖：**白棋脫先搶佔1位的大棋，黑4立吃白角約得22目，白5以下至13的進程收官，最後白勝4目半。

失敗圖：白
1做活，黑2飛
是大棋，雙方變
化至 12 的收
官，這是一盤勝
負未定的細棋。

習題8　失敗圖

## 習題 9 解

正解圖：黑
1脫先吃住白二
子，為攻擊左邊
白棋作準備。白
2扳角時，黑3
機敏，待白6粘
時，黑再度脫先
於 7 位發動攻
擊。

習題9　正解圖

正解圖續：黑 11 積蓄力量，白 12 逃，黑 13 靠緊緊糾纏，以下至 23 飛封，白一子無疾而終。

習題 9　正解圖續

### 圍棋故事

## 愛國詩人陸游（上）

零落成泥碾作塵，只有香如故。

這是人所熟知的陸游《卜算子》詞詠梅的名句，表達了大詩人在泥濁混亂的環境中，不受污染堅貞自守的心情。

由於人們歷來對陸游的愛國熱忱和豪壯詩句的崇敬，往往忽略了在他豐富詩篇裏其他廣闊生活方面的敘述。在《劍

南詩集》中，有陸游歌詠圍棋的作品，數量之多，遠遠超過古代其他名詩家，可見這位大詩人又是圍棋愛好者。

陸游在酬答妙湛和尚詩的序言裏說，妙湛下得一手好棋，並追憶妙湛的師父璘公和他的父親陸宰早年的交往。詩云：

> 昔侍先君故里時，僧中最喜老禪師。
> 高標無復鄉人識，妙寄惟應弟子知。
> 山店煎茶留小語，市橋看雨待幽期。
> 可人不但詩超絕，玉子紋楸又一奇。

棋友中涉及和尚與道士的還有好幾篇。

例如：用短篇「留僧靜對棋」；
　　　養疾篇「佳著指僧枰」；
　　　自述篇「僧招竹院棋」；
　　　寓歎篇「禪房時托宿」……

有時候閑睡飯香，或者小院村坡，約和尚們到家對局；有時候酒市酣歌；小艇垂釣順路到禪房僧窗，當棋興正濃勝負難分時，捨不得離開，索性住宿在禪房裏。

村居休養做些樹雞柵和澆芋區的輕微勞動，道士們寄來對局圖譜「愛棋道士寄新圖」，面對著「八尺輕舫萬頃湖」展開局譜欣賞一番，真是樂不可支，「石帆山下樂誰如」。

如果認為念念不忘抗戰復土的詩人，竟然結緣僧道，借棋消磨時光，顯然不是。同時代的葉紹翁《四朝聞見錄》中描述陸游說：「好結中原豪傑以滅敵，自商賈、仙釋、詩人、劍客，無不遍交。」

詩人為了滅敵的志願，結識多方面人士，楸枰相對，聯誼建交，也含這一目的。

# 第 9 課　定形與保留

　　愛美之心，人皆有之。在一盤好的棋局中，巧妙地運用各種各樣的定形手法，能達到一種完美的藝術效果。

　　圖 1：黑 1、3 是常見的局部定形手法。

圖 1　定形技巧

## 例題 1

　　這是二間高夾定石之後，黑尖頂攻擊白子，白怎樣定形。

　　正解圖：白 1 尖靈活，黑 2 必擋，白 3 與黑 4 交換定形後，再於 5 跳出。

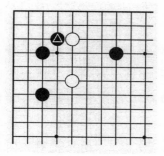

例題 1

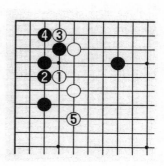

例 1　正解圖

**失敗圖**：白 1 長笨重！黑 2 刺，先手便宜，白 3 接後，黑再於 4 位尖，邊攻擊，邊收空，十分暢快！

## 例題 2

這是雙飛燕反夾定石，黑如何利用兩個黑子在角上定形。

**正解圖**：黑 1 立是棄子定形的好手，白 2 擋，黑 3 以下至 8，黑先手收取角上實地。

**失敗圖**：黑 1 虎不妥，白 2 打，黑 3 白 4 定形後，黑沒占到 a 位的便宜，顯然不如正解圖好。

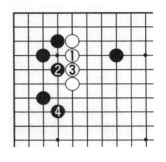

例1　失敗圖

例題 2

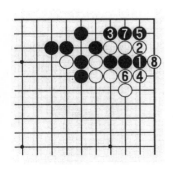

例2　正解圖

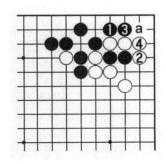

例2　失敗圖

例題 3

# 例題 3

這是星位二間高夾產生的定石，黑怎樣封住白棋。

**正解圖**：黑 1、3 沖斷定形後，再於 5 位靠是緊湊的下法，白 6 打，黑 7 接，完成中腹封鎖。

**變化圖**：黑 1 至 5 時，白 6 扳是富有變化的一手，黑 7 接冷靜，白 8 長出，黑 9 打，吃掉白兩子，雙方各得其所，仍然兩分。

**失敗圖**：白 6 扳時，黑 7 如擋，白 8、10 是預謀的行動，a 位的提，b 位打，白必得其一，黑崩潰。

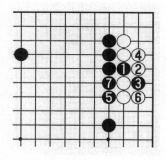

例 3　正解圖

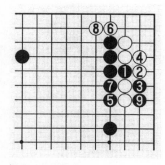

例 3　變化圖

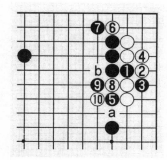

例 3　失敗圖

## 例題 4

這是雪崩定石所產生的變化，此時白△壓，黑應怎樣定形。

**正解圖**：黑 1 點，白 2 必擋，以下至 8 定形，黑收取官子之利，然後黑 9、11 連扳，以下至 17，黑棄三子換取外勢。

**失敗圖**：黑 1、3 直接連扳，白 4 至 9 吃掉黑三子後，由於黑沒走掉 a 位官子，損失達七目之多，顯然黑失敗。

## 例題 5

左上一帶的黑棋是弱棋，白應怎樣攻擊。

**正解圖**：白 1 靠，先做準備工作，至 10 定形後，再於 11 靠總攻，黑在劫難逃。

**失敗圖**：白 1 直接攻，黑 2 反沖是好手，以下至 14 後，白 15 再靠，黑可以忍讓在 16 位扳，此時黑反客為主了。

所謂保留，一般是指在兩種或兩種以上變化時，不輕易作出定形，而希望在最有利時機充分獲取利益的一種思考方法。

例題 4

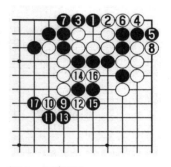

例 4　正解圖

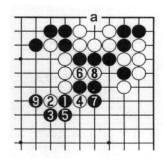

例 4　失敗圖

例題 5

例 5　正解圖

例 5　失敗圖

## 例題 6

這是二間高夾，白點角形成的定式變化，此時黑走，怎樣完成最後一招。

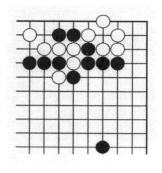

例題 6

**正解圖：**黑 1 單長，保留 a 位打的變化。

**失敗圖：**黑 1 打，至白 4 定形後，再於 5 位長，由於黑自身氣撞緊，白征子有利時，可走 a 位斷，這是一種短視的下法。

**變化圖：**白若於 ⊛ 位靠近黑子，黑 1 飛是先手，白 2 必補一手，黑 3 爬，白 ⊛ 一子喪失了活力，這正是黑保留所產生的效果。

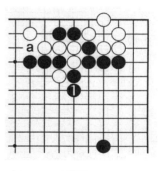

例 6　正解圖

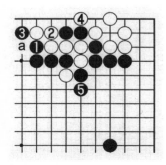

例 6　失敗圖

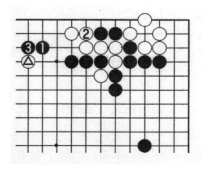

例 6　變化圖

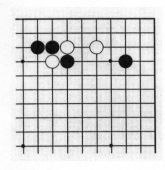

例題 7

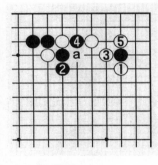

例7　正解圖

# 例題 7

這是黑一間高夾產生的變化，白怎樣謀求調子。

**正解圖**：白保留 a 位和 2 位的打，單走 1 位靠是富有謀略的一手，黑 2 長不給白借用，至 5 轉換。

**變化圖 1**：黑 2 若長，白 3 貼，黑 4 長時，白 5 再打，恰到好處，以下至 11，白方大獲成功。

**變化圖 2**：黑 2 長時，白還可從 3 位打，策劃行動，以下至 9 白大獲便宜。

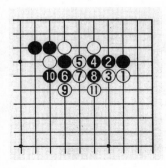

例7　變化圖 1

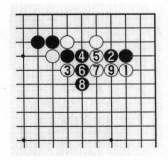

例7　變化圖 2

失敗圖1：白1、3打是最不好的，黑4打，白5難受，以下至6後，黑大有收穫，而白對黑角⬤一子又無有效的淨吃手段。

失敗圖2：白從1位打也不好，以下至6後，由於不能傷及黑⬤子，而白1、　二子被斷在外面，損失過大。

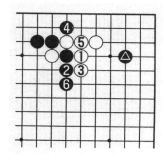

例7　失敗圖1

## 例題8

這是星位定石所產生的變化，黑⬤打，白應怎樣應對。

正解圖：白保留a位打，單長是好手，黑2提，這是常見的變化。

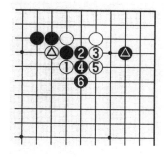

例7　失敗圖2

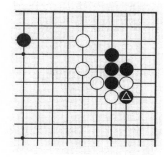

例題8

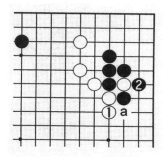

例8　正解圖

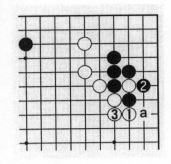

例8　失敗圖

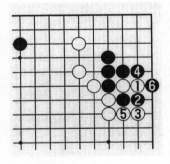

例8　變化圖1

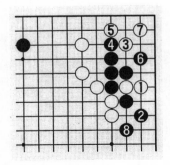

例8　變化圖2

**失敗圖**：白1打是劣著，黑2提後，白3非接不可，今後留有黑於a位虎的好點，白不滿。

**變化圖1**：黑棋若脫先，白在1位立是好棋，黑2如擋，白3、5先手做出完美的外勢，自然可以滿足。

**變化圖2**：黑2如尖，白3點角是好手，黑6尖，只有退讓，白7得角後，黑8尖出，也是鬆緩之形。

## 例題 9

上邊黑棋有點薄，白怎樣謀利益。

**正解圖**：白保留3與5的打吃，在1位頂是好手，黑2後，再從3位打吃，黑4退不得已，白5提通，獲得成功。

**變化圖1**：黑4若接，白5、7的手段樸實而有力，至11把黑一子斷在外面成功。

例題 9

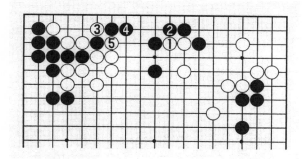

例9　正解圖

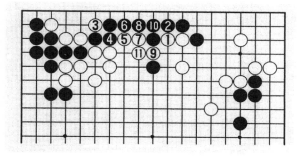

例9　變化圖 1

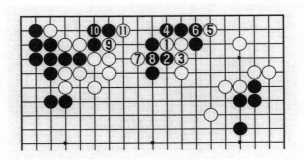

例9　變化圖2

變化圖2：黑2先虎，再於4位應，但白有7、9的手，至11，黑依然被分斷，是受攻之形。

## 例題 10

白△四子是黑絕好的攻擊目標，白怎樣攻，效果最佳。

例題 10

正解圖：黑
保留3位或4位
兩面攻擊的可
能，先從1位偵
察火力，手法極
佳，白2如接，
黑3先飛攻，白
4必跳，再黑5
擋，至9止，形
成纏繞攻擊形
勢。

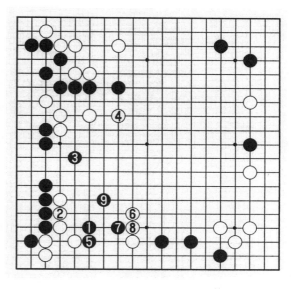

例10　正解圖

變化圖：白
若2位爬過，則
黑擇優從3位方
向攻擊。以下白
4時，黑可5
沖，切斷白的聯
絡，至黑9，形
成了對白上方的
大包圍網。

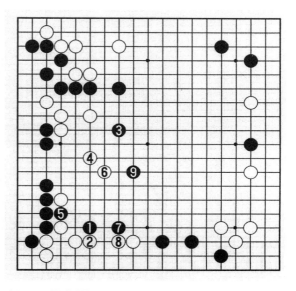

例10　變化圖

習題 1

## 習題 1

黑△虎有欺著味道，白怎樣識破黑的詭計。

習題 2

## 習題 2

白△飛攻，用心深遠，黑須小心行事。

習題 3

## 習題 3

這是星位定石產生的變化，黑怎樣在右邊定形。

## 習題 4

這是實戰常
見之形，白怎樣
攻擊黑子。

**習題 4**

## 習題 5

白 ⓐ 斷，
黑三子很危險，
黑怎樣脫險。

**習題 5**

## 習題 6

右上角黑五
子非常危險，黑
怎樣把損失減到
最小。

**習題 6**

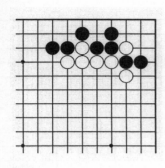

習題 7

## 習題 7

這是小目定石所產生的變化，白怎樣善後。

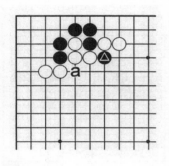

習題 8

## 習題 8

黑△斷在急所上，黑怎樣利用白 a 位中斷點，發揮戰鬥的最大能量。

## 習題 9

黑△托，給白棋提供了施展手段的絕好機會。

習題 9

## 習題 1 解

**正解圖**：白 1 至 5 打後，關鍵是白 7、9 定形，黑 10 長後，以下至 17 為兩分應接。

**失敗圖**：白 1 至 4 後，白在 5 位打是敗招，黑 8、10 枷死三個棋筋，白大失敗。

**變化圖**：白 1、3 直接打也不好，黑 6、8 打枷，儘管白 9、11 能突圍，但至黑 14，外勢雄厚，白仍失敗。

## 習題 2 解

**正解圖**：黑 1 必爬，白 2 長時，黑 3 再爬一手是關鍵之著，白 4 長定形後，黑 5 再跳出，黑△兩子與白△兩子交換，白稍損。

習題 1　正解圖

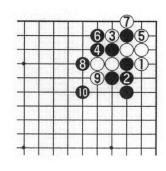

習題 1　失敗圖

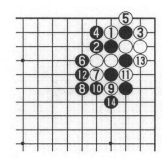

習題 1　變化圖

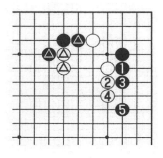

習題 2　正解圖

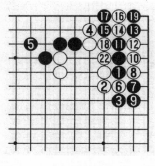

⑳＝⑭　㉑＝⑯

習題2　失敗圖

**失敗圖**：黑爬一步就在3位跳是壞棋，白4立後，黑5若補中斷點，白6、8採取行動，至22殺死黑棋。

## 習題3解

**正解圖**：黑1長起，與白2交換定形後，黑3扳是次序，白4如擋，黑5枷，以下至11是兩分的結果。

**變化圖**：黑1與白2定形後，黑3扳時，白4如壓出，黑5先手便宜後，再於7位跳，這也是兩分的結果。

**失敗圖**：黑1扳不好，白2虎厚實，黑3白4，黑三子很薄弱。其中黑3若在a打，白於4倒撲，黑更糟。

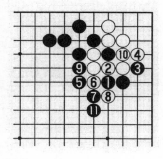

習題3　正解圖

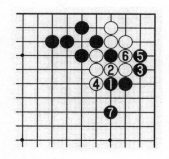

習題3　變化圖

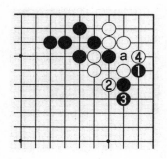

習題3　失敗圖

## 習題 4 解

**正解圖：**白 1 尖與黑 2 交換定形非常重要，白 3 夾擊，以下至 11 是正常應接。

**失敗圖：**白 1 如直接夾擊，黑 2、4 反擊嚴厲，白 5 以下至 11 正面抵抗，黑 12 斷，白 13、15 吃掉黑兩子，但黑 20 打，已瓦解了白棋的攻勢。

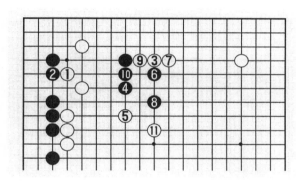

習題 4　正解圖

習題 4　失敗圖　　　　　⑲＝●

## 習題 5 解

**正解圖**：黑 1 扳，催促白 2 與黑 3 交換定形，當白 4 跳時，黑 5 打，黑三子已脫險。

**變化圖**：黑 1 扳時，白不願作 a、b 交換定形，走 2 位，黑 3 靠嚴屬。

**失敗圖**：黑 1 打，白 2 長，黑 3 白 4，以下至 6，黑棋筋被吃。

習題 5　正解圖

習題 5　變化圖

習題 5　失敗圖

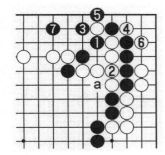

習題 6　正解圖

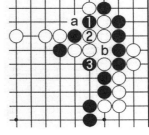

習題 6　變化圖

## 習題 6 解

**正解圖**：黑 1 單斷，保留 a 位與 2 位的打吃，白 2 接是正著，黑 3 打，以下至 7 形成轉換，黑成功。

**變化圖**：黑 1 斷時，白如在 2 位打抵抗，黑 3 打，白成接不歸。其中白如在 a 位打，黑 b 打，仍突圍。

習題 6　失敗圖

**失敗圖**：黑在 1 位求活，白 2 打，黑 3 做劫，這樣黑大塊成為打劫活，這個劫對黑來說負擔很重。

習題 7　正解圖

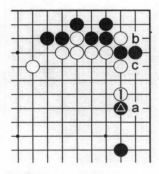

習題 7　變化圖

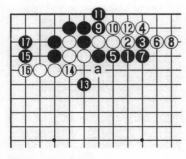

習題 8　正解圖

## 習題 7 解

**正解圖：**白 1 飛是形勢要點，黑 2 如拐，白 3 長，以下至 5 止，黑棋在二路上圍空不多，得不償失。

**變化圖：**當黑 ▲ 在此位置時，白 1 碰是非常有力的一手，a 位扳或 b 位擋，白必得其一，這就是白保留 c 位擋的理由。

## 習題 8 解

**正解圖：**黑 1 單跳手法絕好，白 2 爬，黑 3、5 嚴厲。白 8 併無可奈何，黑 9 至 17 做活，黑 13 的位置比 a 位生動。

**變化圖 1：**白 1 如殺角，黑 4 是絕妙之著，白 5 打，黑 6、8 對殺，以下至 12，白無法殺黑。

**變化圖 2：**白 2 沖，再於 4 補，這樣至 10 後，黑 11 長是先手便宜，再 13、15 補棋，黑便宜。

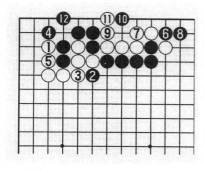

習題 8　變化圖 1

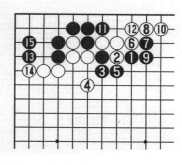

習題 8　變化圖 2

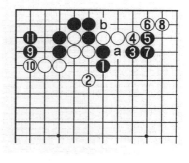

習題 8　失敗圖

失敗圖：黑 1 長定形過早，白 2 跳，雙方演變至 11 後，由於白 a 位沒撞緊氣，黑無法得到 b 位的便宜。

## 習題 9 解

正解圖：白先在 1 位碰是好時機，黑 2 如立，白 3 再扳時機絕佳，以下至 7 扳成騰挪之形。

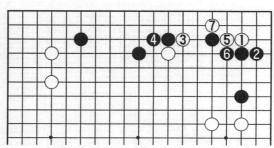

習題 9　正解圖

變化圖1：對白5頂，黑6如長，白7扳，9沖後在11位斷，a、b兩點，白必得其一，黑自然失敗。

變化圖2：黑如2、4應，白5、7轉身，交戰至13黑成裂形也不妙。

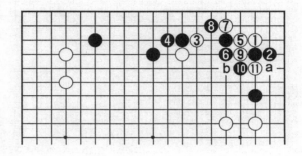

習題9　變化圖1

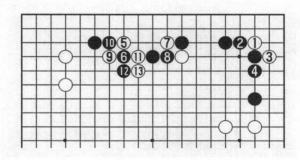

習題9　變化圖2

## 圍棋故事

### 愛國詩人陸游（下）

　　南宋統治者定都杭州。陸游雖有報國心，而懷才莫展。中年以後到四川成都一帶，先後參加宣撫使王炎和建置使范成大的軍幕。這兩位長官，一位是主戰的名將，一位是名詩人。陸游幫助他們籌畫進取中原之策，軍書迫促，但是詩中也見圍棋，例如春晚篇「疏雨池塘魚避釣，曉鶯窗戶客爭棋」。

　　陸游後來又做過嚴州知州（浙江建德），這時他已是年過六十的老人了。官舍得暇，他便抱著幅巾立在闌角，對青林白鳥急雨好風的畫境，「悠然笑向山僧說，又得浮生一局棋」。

　　古有圍棋神話爛柯，爛柯山就在距嚴州西南不遠的衢州地方，詩人很為嚮往，曾去遊歷，並題下有名的詩篇：「籃輿訪客過仙村，千載空遺弈局存。曳杖不妨呼小友，還家便恐見來孫。林巒巉絕秋客瘦，樓堞參差暮氣昏。酒美魚肥吾事畢，一庵那得住雲根。」古來題爛柯山的詩文很多，大詩人的高詠更是為名山增色。

　　陸游退居故里紹興時期，長期住在農村，這期間他的詩篇特多。詩中也反映他的棋興甚濃。

　　當春光明媚時，「一庭舞絮鬥身輕，百尺遊絲弄午晴。靜喜香煙縈曲幾，臥驚玉子落楸枰……」。

　　初夏，「……輕風忽起楊花鬧，清露初晞藥草香。對弈兩奩飛黑白，鐇書千卷雜朱黃……」。

初秋，「……徐徐清風隨麈柄，悠悠長日付棋枰。小舟先向葦間泊，浴罷還須泛月明」。

晴朗的冬天，「詩思長橋寒驢上，棋聲流水古松間」，柴荊小息，詩思與棋聲相應。

即使嚴寒天氣，大雪初晴，地凍手僵，也還是「西宿斜日晚，呵手劍殘棋」。有時到鄰家去，半夜踏月歸來，「飲酒不尺觴，觀棋不尺局，索馬踏街泥，仰視月掛木」。

詩人在罷官退居故鄉的悠悠歲月裏，一直懷抱著對國家的憂慮，一刻也沒有忘記洗雪國恥。

# 第 10 課　正著與俗手

所謂正著，是指平易而正確之著。俗手則主要特點在於：從表面上看與正常的著法似乎所差無幾，容易被低水平的棋手長期沿用，甚至養成習慣而不知其非。

圖1：白1拐頭是正著。這手棋使白子舒暢了，也使黑兩子很難受。

圖2：白1拐是俗手，因黑2擋後，黑▲變成了硬頭，棋形更堅實了。

## 例題 1

這是星位點角定石，白先行，在這裏怎樣走正著。

圖1　正著

圖2　俗手

例題 1

例1　正解圖

**正解圖：**白1併是正著，白軟頭變成硬頭，黑無任何借用之處。

**失敗圖：**此時白1跳是俗手，因被黑2壓後，白只能走3位接，結果被黑棋便宜了。

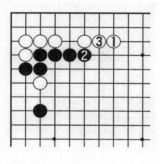

例1　失敗圖

## 例題2

這個棋形，黑先走，又如何行棋。

**正解圖：**黑在1位逼是正著，瞄著a位點的後續手段，白2頂，黑3長起，這是一般的分寸。

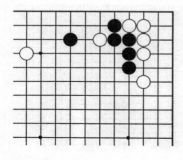

例題2

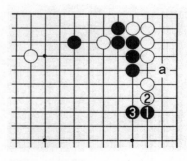

例2　正解圖

**變化圖**：也有白 2 挺起的，黑 3 扳要點，白 4 反扳，黑 5 長，加強上邊防守，以下至 9，大致兩分。

**失敗圖**：黑 1 沖，3 壓是典型的大俗手，黑不僅撞緊了自己的氣，而且還把白棋走結實了，並且減少了一個大劫材。

## 例題 3

黑▲斷，白怎樣走。

**正解圖**：白 1 退正著，黑 2 長也是正著，白 3 拆二，雙方告一段落。

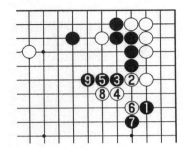

例2　變化圖

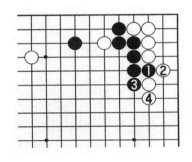

例2　失敗圖

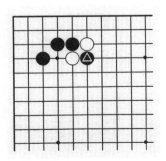

例題 3

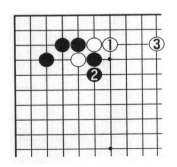

例 3　正解圖

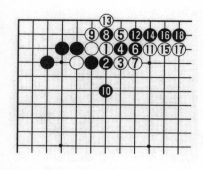

例3　變化圖

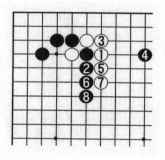

例3　失敗圖

變化圖：黑2壓是變著，白3扳，黑4斷，白5、7抵抗，黑8斷後，再10跳，防白棋征吃，以下至18後，要看雙方在上邊布子情況。

失敗圖：白1、3打接是俗手，黑4夾擊，白5、7出頭，黑在左邊所得甚多。

## 例題4

棋形有所變化，白先行，怎樣自由行棋。

正解圖：白1碰，好手，也是此場合下的正著，黑2長正著，白3扳，把損失減少到最低程度。

例題4

例4　正解圖

**變化圖**：黑 2 如下立，白 3 從上邊打，以下至 11，得心應手，黑痛苦不堪。

**失敗圖**：白 1 長，黑 2 壓，白十分難受。

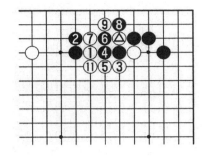

例 4　變化圖　　　　　**❿** = △

## 例題 5

白怎樣輕巧處理自己的棋形。

**正解圖**：白 1 枷是正著，黑 2 打，白 3 接，告一段落。

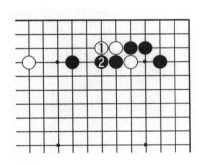

例 4　失敗圖

例題 5

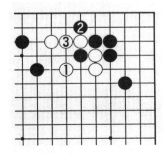

例 5　正解圖

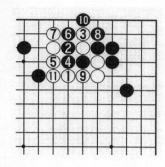

例5 變化圖

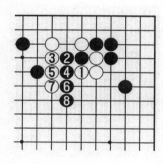

例5 失敗圖

**變化圖**：黑如在 2 位打，白 3 立，以下至 11，白棋走暢了，黑棋反而得不償失。

**失敗圖**：白 1 曲打是俗手，黑 2 長，白 3 以下沖出，至 8 後，白損失太大。

## 例題 6

白怎樣從輕處理兩子。

**正解圖**：白 1 小飛輕靈，是此場合正著，黑 2 小飛應。

**變化圖**：即使黑棋征子有利走 1 位斷，白 2、4 棄子，以下至 12 後，也是白成功之形。

**失敗圖**：白 1 嫌重，黑 2 飛攻，白 3 關，黑 4 邊攻擊，邊圍空，黑▲一子發揮了巨大的作用。

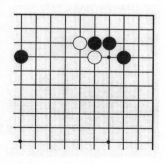

例題 6

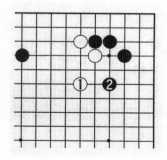

例6 正解圖

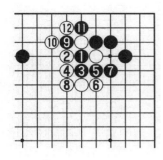

例6　變化圖

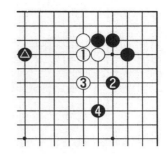

例6　失敗圖

## 例題 7

黑⊿斷挑起戰鬥，白須妥善處理。

**正解圖**：白 1 單跳是正著，黑 2 長，白 3 跳出頭，黑 4、6 爭正面，白 7 靠壓作戰。

**變化圖**：白 1 時，黑如朝 2 位這個方向長，白 3 仍可靠出作戰。

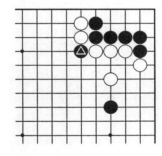

例題 7

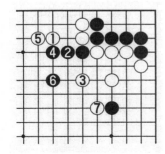

例7　正解圖

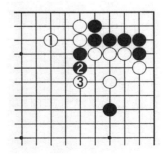

例7　變化圖

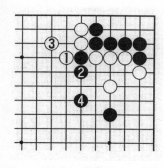

例7 失敗圖1

例7 失敗圖2

例題8

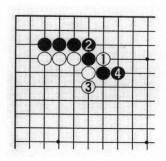

例8 正解圖

失敗圖1：白1打俗手，黑2長後，白3還須虎補斷點，黑4封鎖，白棋被困，十分不利。

失敗圖2：白1在這個方向打也是俗手，黑2長，白3跳，黑4、6做好準備了，仍可在8位封鎖白棋。

## 例題8

對黑△連扳，白怎樣處理。

正解圖：白1打，白3長是正著，黑4長補一手，雙方在此告一段落。

變化圖：白1連扳也是正著，黑2接，白3也接住。

失敗圖：白1打後，白3打是俗手，因黑4長，白5接落了後手。

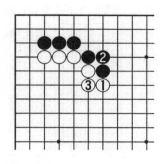

例8 變化圖

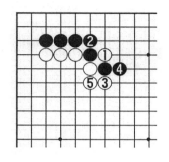

例8 失敗圖

## 例題 9

怎樣利用白△兩子謀求便宜。

正解圖：白1斷正著，黑2接也是正著，白3打破了黑角地。

變化圖：黑如在2位打，白3雙打，至5白兩子得救。

例題 9

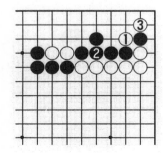

例9 正解圖

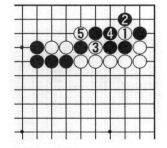

例9 變化圖

圍棋石室藏機——從業餘初段到業餘二段的躍進

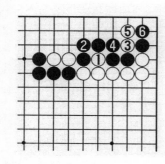

例9　失敗圖

**失敗圖：**白在 1 位打是俗手，黑 2 接，白 3、5 手段無效，黑 6 擋沒事。

## 例題 10

黑△打，白怎樣妥善處理。

**正解圖：**白 1 反打是正著。黑 2 長出，白 3 枷，黑 4 白 5，黑沖斷後，白可作戰。

**變化圖：**黑 2 提，白 3、5 打接，棋形更佳。

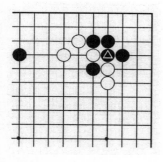

例題 10

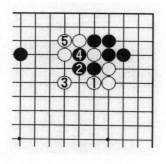

例 10　正解圖

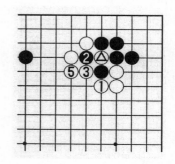

例 10　變化圖　　❹＝△

失敗圖：白1粘走重了，這是俗手，黑2壓出有力，白3、5保護右護，黑6封，白四子陷入困境。

## 例題 11

這是實戰常出現的棋形，白怎樣正確應對。

正解圖：白1連扳是正著，黑2、4防守，白5跳出後，有a位靠的利用。

失敗圖：白1粘是俗手，黑2長出後，黑棋就厚實了，白3跳後，對黑毫無利用之處，白處於被攻狀態。

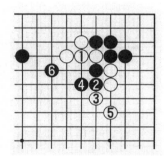

例10　失敗圖

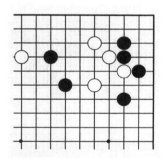

例題 11

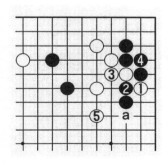

例11　正解圖

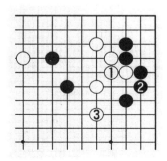

例11　失敗圖

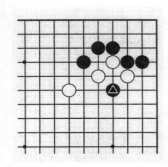

例題 12

# 例題 12

黑▲刺是凶狠的一手，白如何脫卸。

**正解圖：**白 1 靠是正著，尋求脫卸，黑 2 打，白 3 反打，已是成功騰挪之形。

**失敗圖：**白 1 粘走重是俗手，使整塊白棋失去了彈性，黑可實施各種攻擊手段，使白防不勝防。

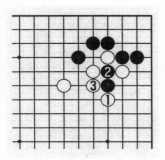

例 12　正解圖

例 12　失敗圖

習題 1

# 習題 1

黑▲打入，白如何應對。

## 習題 2

白如何對黑陣地動手。

**習題 2**

## 習題 3

上邊一個白子如何安定。

## 習題 4

角上的五個白棋,如何出頭。

## 習題 5

這是實戰經常產生的棋形,白△飛,黑正著在哪裏。

**習題 3**

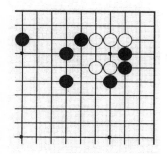

**習題 4**

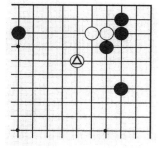

**習題 5**

**習題** 6

這是星位定石產生的棋形，黑先走，怎樣構思宏偉計劃。

**習題** 7

黑如何在角上收官。

習題 6

**習題** 8

黑▲飛出戰鬥，白怎樣出擊。

習題 7

習題 8

習題 9

**習題** 9

白對黑拆二如何動手。

## 習題 10

黑如何補自己的毛病。

**習題 10**

## 習題 1 解

**正解圖：**白 1 尖正著，黑 2 挺，白 3 扳，以下至 7 形成戰鬥，白並不恐懼。

**失敗圖：**白 1 壓是俗手，黑 2 長好手，白 5 後，白實空全部喪失。

**習題 1 正解圖**

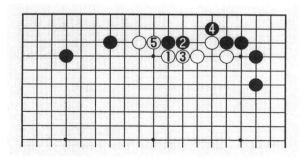

**習題 1 失敗圖**

## 習題 2 解

**正解圖：**白在 1 位打入是正著，黑 2 尖，白 5 飛出。

**失敗圖：**白 1 是以窄壓寬是俗手，黑 6 壓起，雙方圍空，白棋並不划算。

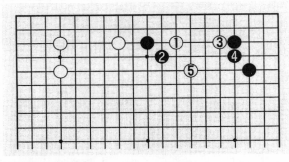

習題 2　正解圖

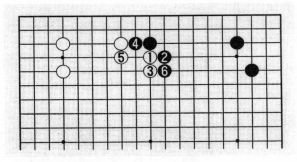

習題 2　失敗圖

## 習題 3 解

**正解圖：**白 1 點是正著，黑 2 應，以下至 7，白棋就基本安定了。

變化圖：白1點時，黑2壓反擊，白3就沖了，黑4白5後，白棋已轉身。

失敗圖：白1壓俗手，至黑4後，這兩手徒然加強了黑子，而走重了自己，不便於騰挪。

### 習題 4 解

正解圖：白1是正著。黑2退，白3扳，黑4補，雙方皆正。

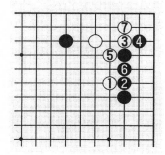

習題3　正解圖

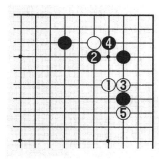

習題3　變化圖

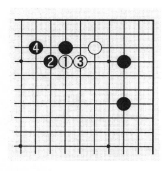

習題3　失敗圖

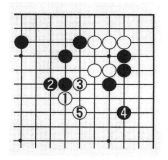

習題4　正解圖

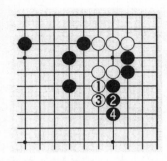

習題 4　失敗圖

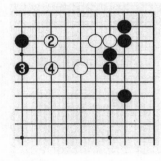

習題 5　正解圖

**失敗圖：**白 1 曲是俗手，進行到黑 4，黑棋兩邊都走好了，更白棋出路狹窄。

## 習題 5 解

**正解圖：**黑 1 併正著，白 2、4 防守，這是雙方正常應接。

**失敗圖：**黑 1、3 沖斷是俗手，白 4 打，棄掉兩子，正中下懷，以下至 12 後，白已成厚實之形，黑△一子還顯得孤單。

## 習題 6 解

**正解圖：**黑 1 斷是正著，白 2 接也是正著，黑 3 拐頭有力，白 4 如扳，黑 5 斷厲害。黑 1 斷將在戰鬥中發揮重要作用。

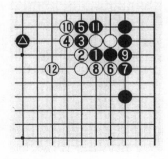

習題 5　失敗圖

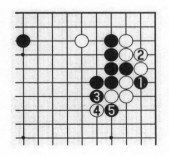

習題 6　正解圖

變化圖：黑1斷時，白如在2位打，黑3、5取角，也就心滿意足。

失敗圖：黑1單拐頭是俗手，白2立機敏，黑3擋後，白4扳，黑如在a位斷，白可在b位打，於是只能作黑5白6交換，白有利。

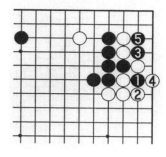

習題6　變化圖

## 習題 7 解

正解圖：黑1跨正著，白2沖，黑3斷，以下至11是雙方必然變化，黑收獲極大。

變化圖：白如2位扳，黑3接，以下至白6止，黑已便宜許多。

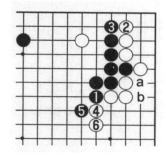

習題6　失敗圖

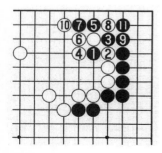

習題7　正解圖

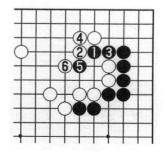

習題7　變化圖

習題 7　失敗圖

失敗圖：黑 1 沖，白 2 擋厚實了，黑失去了應有的官子便宜。

## 習題 8 解

正解圖：白 1 跨，是正著。黑 2 沖，以下至 6 皆屬必然，優劣將劫爭而定。

失敗圖：白 1 沖俗手，黑 2 擋，白 3 斷，黑 4 以下棄掉一子，至 8 白三子枯竭。

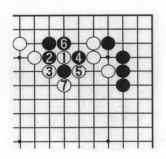

習題 8　正解圖

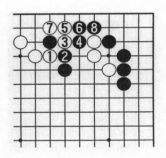

習題 8　失敗圖

## 習題 9 題

正解圖：白 1 點是正著，黑 2 擋，白 3、5 是經典棄子取勢，變化至 12 後，白 13 靠，這塊白棋輕巧得到處理。

變化圖：黑 2 如壓，白 3 退，黑 4 虎，白 5 頂整形。

失敗圖：白 1 托是俗手，黑 2 扳，白 3 退，白棋反而不易整形了。

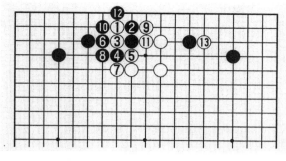

習題 9　正解圖

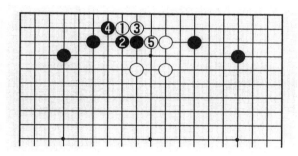

習題 9　變化圖

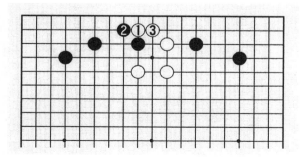

習題 9　失敗圖

## 習題 10 解

**正解圖**：黑1夾是正著，黑角堅實，白無任何借用之處。

**失敗圖**：黑1斷俗手，白2、4活動，黑聯絡出現了問題。

習題 10　正解圖

習題 10　失敗圖

### 圍棋故事

#### 長日惟消一局棋——李遠的故事

李遠，祖籍四川，唐大和年間登進士第。他性情恬淡，對圍棋情有獨鍾，先後出任幾處地方官（刺史），甚有政績。某年，杭州刺史空缺，宰相令狐綯便向朝廷推薦李遠。唐宣宗當即拒絕，並說李遠曾有詩自謂「青山不厭三杯酒，長日惟消一局棋」，迷棋到這種程度怎能治理一方。

令狐綯深知李遠，他對唐宣宗解釋：「詩人之言，不必全都信以為真，李遠勤政清廉，早有所聞，今委以治郡之

職，甚是相宜……」在宰相的極力推薦下，後來宣宗終於同意李遠出任杭州。

李遠上任後，勤勉謹慎，政績甚好。他體察民情，注意調查研究，發現了在杭州這一江南富庶的名城，由於商賈雲集，人口劇增，不少地方百姓用水還很困難。於是，他籌畫組織民工，擇地開鑿水井，改善供水狀況。這期間，儘管他依然戀念圍棋，但從不曾因棋而貽誤正事。消息傳到京城，人皆稱讚宰相知人善任。對此，宰相令狐綯也甚感欣慰。

據說，李遠卸任歸田後，棋興依然很濃。他在《閒居》一詩中這樣寫道：

塵事久相棄，沉浮皆不知。牛羊歸古巷，燕雀繞疏籬。

買藥經年曬，留僧盡日棋。惟憂釣魚伴，私水隔波時。

李遠在晚年，常和友人結伴垂釣或手談娛樂。當他病逝後，棋友盧尚書寫的悼亡詩《哭李遠》：

昨日舟還浙水湄，今朝丹旐欲何為。

才收北浦一竿釣，未了西齋半局棋。

洛下已傳平子賦，臨川爭寫謝公詩。

不堪舊日經行處，風木蕭蕭鄰笛悲。

後來，愛好弈棋的文人，對李遠這些迷棋不誤事的先賢都仰慕，宋代江西詩派一宗——陳與義寫的圍棋詩即是其中一例：

長日無公事，閒圍李遠棋。

旁觀眞一笑，互勝不移時。

幸未逢重霸，何妨著獻之。

晴天散飛雹，驚動隔牆兒。

# 第 11 課　鬼手與盲點

　　所謂鬼手，是指冷僻而不易為人注意的兇狠、巧妙之著。

例題 1

## 例題 1

　　上邊白 △ 五子陷於困境，怎樣脫險。

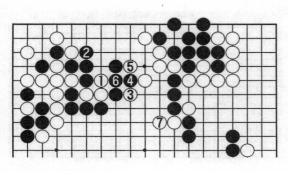

例 1　正解圖

　　**正解圖**：白1逃死子是鬼手。黑2打，白3尖是先手，這樣白7長後，黑三子棋筋被殺。

變化圖：白1時，黑2在這邊打吃，不給白借用，但白3打，5飛，上邊幾子已連回去了。

失敗圖：白1長，黑2鬼手抵抗，以下至黑8，上邊幾子成了黑棋盤中餐，白無疑失敗。

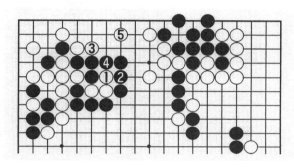

例1　變化圖

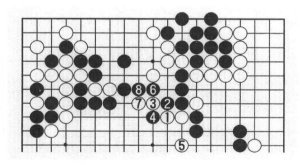

例1　失敗圖

## 例題2

上邊如果全部成為黑地，白是不能容忍的，白必須走出好手段破壞。

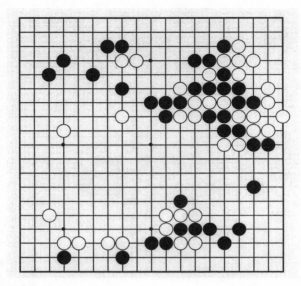

例題 2

正解圖：白 1 二、五侵分是鬼手，神出鬼沒。黑 2 併，將白棋全部吞下去，白 3 沖，黑 4 飛搜根，至 9——

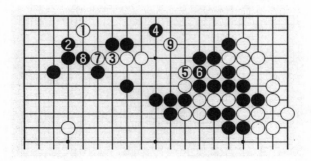

例 2　正解圖

　　**正解圖續 1**：白 15、17 尋找糾紛。白 19 猛攻黑棋，黑 20 以下極力突圍，黑 26 斷手筋，白 27 打，只此一手——

　　**正解圖續 2**：黑 28、30 突圍，白 33 是先手，黑 34 須補一手，這樣，白 35 至 39 在敵方陣中安然做活了。

　　**變化圖**：白 1 時，黑 2 尖，白 3 飛角，黑 4 扳，白 5 托，借此將中央盡可能大地圍住。

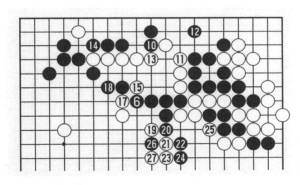

例 2　正解圖續 1

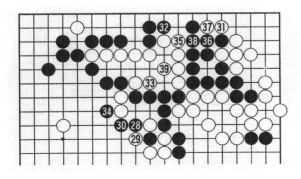

例 2　正解圖續 2

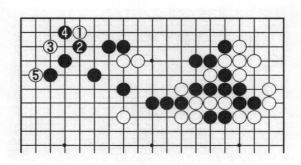

例2　變化圖

## 例題 3

黑△尖頂，進攻很猛，白棋治孤很苦，此時，必須走出鬼手，才能脫險。

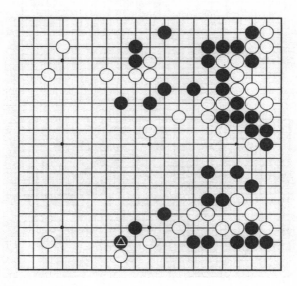

例題 3

正解圖：白
1 托是起死回生
的鬼手。黑 2
沖，白 3 反沖，
以下至 10 形成
轉換，白棋活
了。

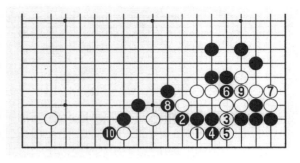

例 3　正解圖

變化圖 1：
白 1 托時，黑 2
如扳，白 3 斷，
黑 4 長，白 9 透
刺後，治孤即獲
成功。

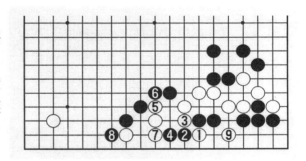

例 3　變化圖 1

變化圖 2：
黑如在 2 位擋，
白 3、5 擠，黑
若 6、8 沖，白
1 正好護住中斷
點。

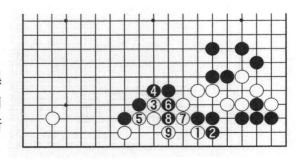

例 3　變化圖 2

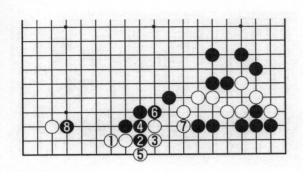

例3　失敗圖

失敗圖：白1如長，黑2扳時，白3只能夾，以下至7後，黑8碰，白棋完全不能抵抗了。

## 例題 4

現在黑⬤在中央跳，白如何應。

正解圖：白1在反面靠是鬼手。黑2只有接，白3是先手，黑4只有尖出，白5、7厚壯，黑8封鎖，白9、11是

例題 4

準備好的突破手段。

正解圖續：黑 12 提，白 13 打，黑 14 接，白 15 提劫，以下至 21 形成轉換，結果白便宜，全局形勢頓時明朗化。

失敗圖：白 1 如長，黑 2 尖，白 3 再夾，黑以 4、6、8 應，白棋很苦。

例 4　正解圖

例 4　正解圖續　　　　　⑮＝△　❶⓭＝⓬

例4　失敗圖

## 例題 5

黑△侵略白勢力的瞬間，並沒有完全摧毀白的陣勢，白決定在黑陣中，投放一枚深水炸彈。

例題 5

正解圖：白
1 在二路托是鬼
手。黑 2 退，4
攻，白 5、7 靈活
轉身，黑 8 飛求
活，至 10 後——

例 5　正解圖

正解圖續：
白 11 點方是棋形
要點，黑 14 雖是
急所，但白 15 先
手擋，再白 17、
19、21 出頭，黑
模樣大幅度被破
壞，中央一塊還
要受攻，如此作
戰白成功。

例 5　正解圖續

變 化 圖 1：
黑 4 從這邊擋，
白 5、7 是求活好
手，以下至白 17
長得到治理，白
棋可以滿意。

例 5　變化圖 1

變化圖2：白⊘點上方，黑如走1位抵抗。白2斷，然後白4枷進行戰鬥。白6、8棄掉上方三子，轉身走10位攻擊有力，白順勢擴張下邊。

變化圖3：黑2如從這個方向扳，白3斷，黑4長頑強抵抗時，白可走5碰騰挪。黑6應後，白7飛輕靈飄逸，白還有a、b的利用，治孤非常輕鬆。

例5　變化圖2

例5　變化圖3

## 例題 6

現在激烈
的戰鬥剛過，
白怎樣向黑腹
空滲透。

例題 6

**正解圖：**
白 1 是鬼手。
黑 2 是最強抵
抗，白 3 以下
策劃攻擊，黑
4 極力防守，
但白 19 是先
手，黑 26 補
一手後，白
27 以下至 33
吃黑五子，已
確立勝勢。

例6　正解圖

變化圖：黑2如併，白3、5是預計行動。黑6打，白7以下至15，a位提，b位打，白必得其一，黑崩潰。

例6　變化圖

## 例題7

白△飛，希望在右下錯綜複雜的對殺中占得先機。黑怎樣強烈的反擊。

例題7

　　**正解圖**：黑 1 靠是鬼手。白 2 補無可奈何。黑 3 至 9 將白棋封鎖，並自己通連，黑作戰大為成功。白 10 至 15，各自打掃戰場，黑全局優勢歷然。

　　**變化圖**：白 2 如沖，黑 3 打，白 4 反打。黑 7 扳嚴酷異常。至黑 19，白大塊反而被吃。

　　盲點，是一種冷僻的好點。

例 7　正解圖

例 7　變化圖　　　　　　　　⑰ = ⑬

## 例題 8

白△渡後，局勢細微之極，給人以形勢不明的感覺。

黑方一招制勝的盲點在哪裡。

正解圖：黑 1 夾是盲點，白 2 只有委屈求全，黑 3 打，

例題 8

例 8　正解圖

便宜甚大，至 6
黑優勢。

**變化圖：**白
2 想沖出，黑
3、5 成劫，白
受不了。

例8　變化圖

**失敗圖：**黑
1 扳是普通的手
法，白 2 至 5
後，白先手多成
三目，這與正解
圖有天壤之別。

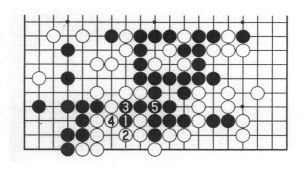

例8　失敗圖

# 例題 9

黑先，如何
殺白。

例題 9

**正解圖**：黑1接是盲點，這是殺著，白2時，黑3點，以下至17，白棋被殺。

**變化圖**：白2、4防守，黑5、7妙手，白仍死。

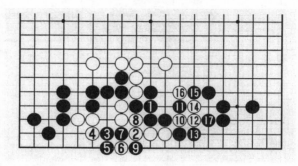

圖9　正解圖

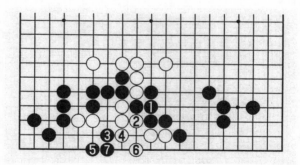

圖9　變化圖

# 例題 10

黑如何敏銳抓住下邊白弱點，進行痛擊。

**正解圖**：黑1飛靠是盲點，白2、4抵抗，黑5長出，征子有利，白8、10在左邊安身，黑11至19，收穫頗豐。

例題 10

例 10　正解圖

**失敗圖**：黑 1 尖夾太軟弱，白 2、4 後，黑失去了戰
機。

例 10　失敗圖

## 例題 11

全局已呈現細棋。白△三子是接不歸，攻殺黑棋的盲點在哪裡。

例題 11

正解圖：白 1 接是盲點，讓黑 2 提後，白 3 再點殺。黑 4 以下展開劫爭，至 30 形成轉換，結果白棋便宜，最後白四目半取勝。

失敗圖：白 1 接欲殺黑棋，黑 2 打，黑 4 提時已帶響，白 5 非提不可，黑 6 做眼已活。

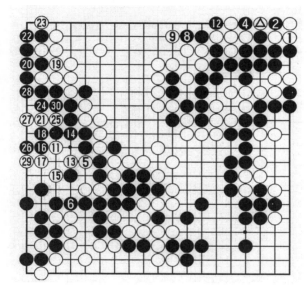

例 11　正解圖　　　③=①　⑦=△　❿=❹

例 11　失敗圖　　　❻=①

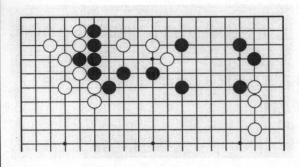

習題 1

### 習題 1

被黑棋圍困住的白棋三子如何突圍，放棄是不行的。

### 習題 2

黑怎樣把左邊七子盤活。

### 習題 3

黑怎樣把上邊五個子做活。

### 習題 4

黑怎樣淨殺白棋。

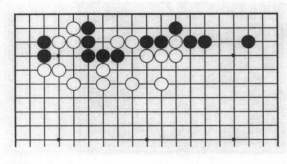

習題 2

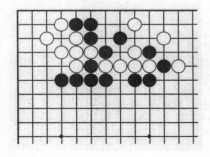

習題 3

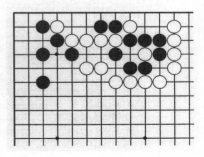

習題 4

## 習題 5

黑棋眼位豐富，但白有鬼手。

## 習題 6

不要認為左上角白兩子無可救藥了，白有鬼手。

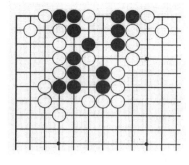

習題 5

## 習題 7

黑三子無路可逃，白地狹窄可利用，黑鬼手殺死白棋。

## 習題 8

白如何全殲黑棋。

習題 6

習題 7

習題 8

習題 9

## 習題 9

黑有很多接不歸，怎樣殺死白棋。

習題 10

## 習題 10

黑棋形不好，怎樣殺死幾個白子。

習題 11

## 習題 11

黑怎樣做活右上角的棋。

## 習題 1 解

**正解圖：** 白 1
碰是騰挪的鬼手。
黑 2 沖，白 3、5
順勢沖出。

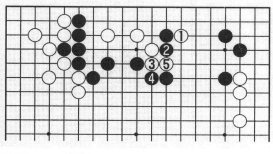

習題 1　正解圖

**失敗圖：** 白 1
壓，黑 2 退，白前
途渺茫。

習題 1　失敗圖

## 習題 2 解

**正解圖：** 黑 1
斷後，白 2 最佳防
守，黑 3 是此際的
鬼手，以下至 15
黑活棋。

習題 2　正解圖

**失敗圖**：黑3如這邊防守，白4、6是常用手段，至9成劫，黑失敗。

習題2 失敗圖

## 習題3 解

**正解圖**：黑1白2交換後，黑3是鬼手，白4扳無奈，至7黑做活。

**變化圖**：白4如接，黑5接逃，由於有黑3一子引征，變化至9，白失敗。

習題3 正解圖

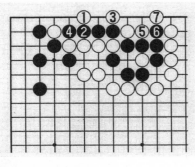

習題3 變化圖

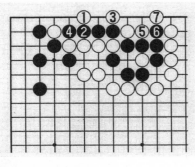

習題4 正解圖

## 習題4 解

**正解圖**：白1跳時，黑2沖，白3是殺棋的鬼手，黑4渡過，白5、7渡過，黑棋氣促不能打吃。

**變化圖**：黑 2 打，白 3 沖，以下至 5，黑棋仍做不活。

## 習題 5 解

**正解圖**：白 1 黑 2 後，白 3 是難以察覺的鬼手殺著，黑 4 應，白 5 打，黑棋束手待斃。

**失敗圖**：白 1 先打，黑 2 提，白 3 打，黑 4 提，白棋已無能為力了。

## 習題 6 解

**正解圖**：白 1 是鬼手，黑如 2 頂，白 3 以下活棋。

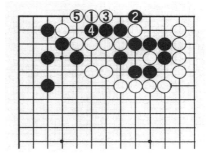

習題 4　變化圖

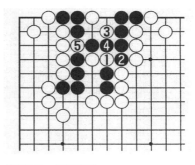

習題 5　正解圖

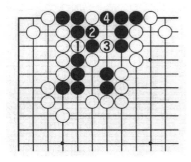

習題 5　失敗圖

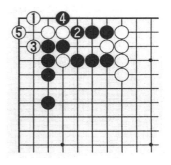

習題 6　正解圖

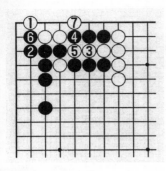

習題 6　變化圖

變化圖：黑 2 如破眼，白 3、5 沖斷，對殺至 7 止，白勝。

失敗圖：白 1 時，黑 2 殺著，白 3 掙扎，黑 4 以下至 10，白死。

## 習題 7 解

正解圖：黑 1 扳是鬼手，白 2 沖是最強抵抗，黑 3 爬是第二步鬼手，白 4 繼續抵抗，至 11 白全軍覆滅。

變化圖 1：白 2 如打，黑 3 接，至 5 後，a、b 兩個中斷點，黑必得其一。

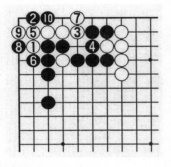

習題 6　失敗圖

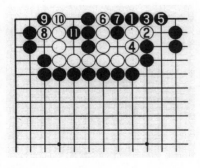

習題 7　正解圖

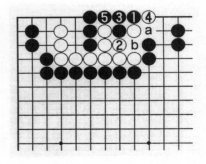

習題 7　變化圖 1

變化圖 2：白如在 4 位
打吃，黑 5 反打，以下至
7，白仍死。

## 習題 8 解

正解圖：白 1 黑 2 後，
白 3 擠，確是意想不到的鬼
手，變化至 6 時，白 7 立第
二步鬼手，至 11 打，黑棋
被殺。

失敗圖：白 3 嵌，黑 4 打，
雙方變化至 10，黑活出一半，白
失敗。

## 習題 9 解

正解圖：黑 1 送吃是殺白棋
的盲點，以下至 5 就迎刃而解。

習題 7　變化圖 2

習題 8　正解圖

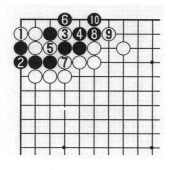

習題 8　失敗圖

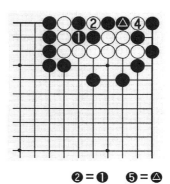

❷＝❶　　❺＝△

習題 9　正解圖

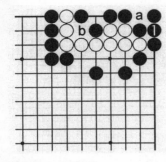

習題 9　失敗圖

失敗圖：黑 1 接，即使黑再於 a 位接，白 b 打，黑仍接不歸，這種方法顯然不行。

## 習題 10 解

正解圖：黑 1 打後，黑 3 彎是愚形，這是殺死白棋的盲點，以下至 7，白被殺死。

失敗圖：黑 3 爬是所謂的棋形，但被白 4 挖後，以下至 10，黑數子被殺，明顯失敗。

## 習題 11 解

正解圖：黑 1 緊共氣是做活的盲點，白 2 接防雙打，黑 3 占要點後，至 5 白接不歸。

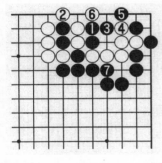

習題 10　正解圖

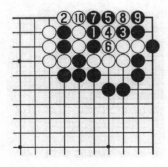

習題 10　失敗圖

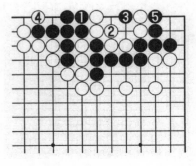

習題 11　正解圖

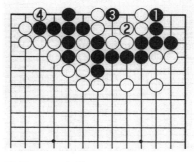

**失敗圖**：黑 1 擋不好，白 2 必接，黑 3 破眼時，白 4 緊氣，白成有眼殺瞎，黑角自然死了。

習題 11　失敗圖

## 圍棋故事

### 棋聯拾趣

　　我國古代許多政治家、文學家都酷愛圍棋。他們不僅弈棋，觀棋，而且還常以棋人棋事為題材，吟詩、作賦、填詞，乃至作對聯。

　　對聯，也叫對子，楹聯，源於古代詩賦中的對偶句。它分上下兩聯，上下聯要求字數相等、平仄相調，詞性相對，結構相同，意義相關。

　　藥靈丸不大；

　　棋妙子無多。（五代·徐仲雅）

　　相傳，自五代起對聯才作為一種獨立的文藝形式出現。在此以前，漢賦、唐詩中許多對仗句似也可單獨錄出，作對聯欣賞。比如：

　　對棋陪謝傅；

　　把劍覓徐君。　杜甫《別房太尉墓》

一方清氣群陰伏；

半局閑棋萬慮空。　鄭損《玉聲亭》

昂頭說《易》當閑客；

落手圍棋對俗人。　僧清塞《贈李道士云》

到了宋朝，文人學士又常以作對聯來衡量一個人的文才高低。宋初，才子劉少逸年方十一，詩文俱精。他的老師潘閬率其謁見吳縣宰羅思統。羅在學林久有盛名，且喜弈棋。羅看了潘帶來的劉少逸寫的詩文，疑為他人代筆，便以對聯試其文才。羅出上聯：

無風煙焰直，

劉應道：

有月竹陰寒。

羅思統平時常邀約知己在後院竹林下棋，聽得竹陰二字，不禁觸動了弈興，旋即又出上聯：

日移竹陰侵棋局，

劉不假思索，脫口即出：

風遞花香入酒樽。

羅見劉少逸應對如流，極有章法，疑慮頓時消釋。

對聯的組織結構比較靈活。它可長可短，文句的內涵也富於變化，既可海闊天空，極盡誇張；也可即人即事，精雕細琢。

宋代大文豪蘇東坡曾約密友黃庭堅在一靠山臨水的幽靜處下圍棋，棋至中局，東坡挾子投枰，一陣疾風，東坡身旁的松樹上落下幾顆松子，敲在棋枰上逼剝聲響。東坡靈機一動，對黃庭堅說：「我有一上聯，請黃兄續下聯，如何？」

黃庭堅兩眼直盯棋局,隨口應了一聲。東坡出上聯:

　　松下圍棋,松子每隨棋子落;

　　黃庭堅應過一手,細細品味東坡的上聯,覺得很妙。黃庭堅沉吟不語。東坡見庭堅默然,便欲罰黃飲酒,以博一笑。東坡酒壺剛動,不料黃庭堅兩眼斜盱湖邊,只覺得眼前一亮,觸動靈感,馬上想出下聯:

　　柳邊垂釣,柳絲常伴釣絲懸。

　　東坡聽了,順著黃庭堅的目光看去,只見一個釣翁背倚垂柳正悠悠垂釣,心中暗暗欽佩黃庭堅的文思敏捷。

## 《弈旨》

### 班　固

局必方正,象地則也。

道必正直,神明德也。

棋有白黑,陰陽分也。

駢羅列布,效天文也。

四象既陳,行之在人,

蓋王政也。成敗臧否,

爲仁由己,危之正也。

# 第 12 課　粉碎無理手

　　所謂無理手，是指由於過分逞強而下出不合棋理之著。學習手筋，掌握正確棋形，是粉碎無理手的有效手段。

## 例題 1

　　白 1、3 出動是無理手，黑怎樣戰勝他。

　　**正解圖**：黑 1、3 飛罩是正確應對，無理的白棋束手就擒。

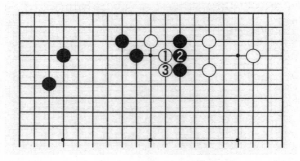

例題 1

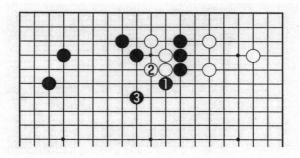

例 1　正解圖

變化圖：黑
5、7 手筋，以
下至 17 打，黑
成厚勢。

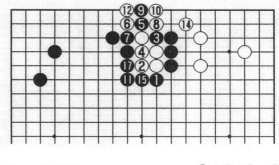

例1　變化圖　　　　　⑬=❺　⑯=❾

## 例題 2

黑 3、5 沖
斷是無理手，白
怎樣反擊。

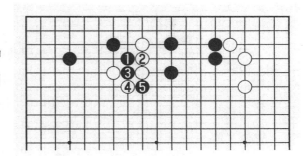

例題 2

正解圖：白
1、3 後，白 5
是狙擊之手，黑
6 正著，至 9，
白巧妙地控制了
大勢。

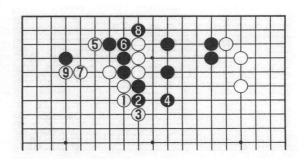

例2　正解圖

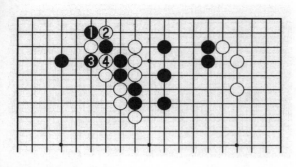

例2　變化圖

**變化圖：**黑若在1位扳，白2斷是妙手，黑3白4，黑棋筋被殺。

## 例題3

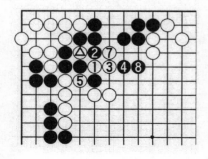

例題3

黑1走a位是正著，此時作黑1與白2交換，想搶先手，白怎樣攻擊。

**正解圖：**白1，正中要害，黑4企圖逃，但被白5以下先手吃黑一子，黑狼狽。

**失敗圖：**白1刺不充分，至黑4，黑活棋，相反白外勢不厚實。

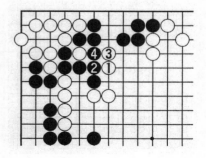

例3　正解圖　　　❻＝△　　　例3　失敗圖

## 例題 4

黑 1 與白 2 交換後脫先，其實黑味惡，白怎樣沖擊。

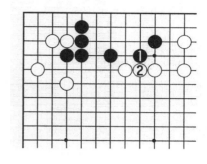

例題 4

**正解圖：**白 3 點手筋，黑 4 擋，白 5 打時，黑只能走 6 位防守，至 8 渡過，黑薄白厚。

**變化圖：**黑 4 只能接，白 5、7 後，獲利很大。

**失敗圖：**黑 3 打是惡手，幫黑棋補毛病。

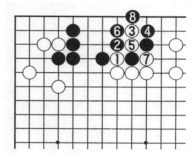

例 4　正解圖

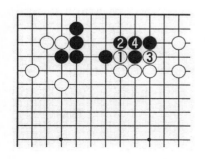

例 4　變化圖

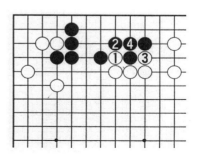

例 4　失敗圖

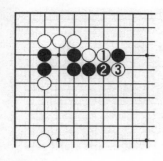

例題 5

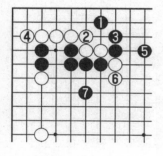

例 5　正解圖

## 例題 5

白 1、3 頂斷，這是無理手，黑怎樣粉碎它。

正解圖：黑 1 飛是形的急所，白 2 接，黑 3 後，白 4 須防一手，以下至 7 止，白兩子力量微薄，是白棋的負擔。

變化圖：白 2、4 抵抗，黑 7 扳嚴厲，白 8 以下至掙扎，至 17 黑厚實無比。

失敗圖：黑 1 立是錯棋，以下變化至 9 後，黑對中間白三子的壓力小得多。

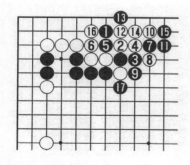

例 5　變化圖

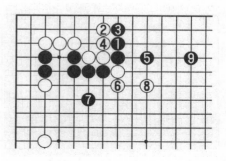

例 5　失敗圖

## 習題 1

白 1 拆二形薄,這是無理手,黑怎樣攻擊。

## 習題 2

黑 1 靠是無理手,白怎樣反擊。

## 習題 3

白 1 逼是無理手,不能上白棋的當,要擊破它。

## 習題 4

白 1 靠時,黑 2、4 反擊,這是無理手,白怎樣還擊。

習題 1

習題 2

習題 3

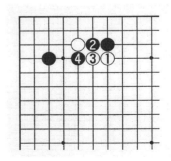

習題 4

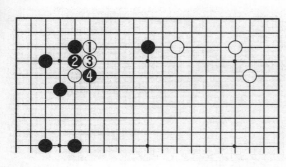

習題 5

## 習題 5

黑 2、4 頂斷是無理手，白怎樣處理。

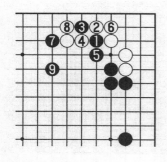

習題 1　正解圖

## 習題 1 解

**正解圖**：黑 1、3 襲擊開始，白 6 接後，黑 7 碰是形的要點，至 9 黑成功。

**變化圖**：白 1、3 反擊，黑以 6、8 應對即可，至 10 壓，黑厚，白處於低位，得空很少。

**失敗圖**：白若走 4、6 反擊，然後白 10 擋強殺，黑 13 斷後，黑 15、17 手筋，當黑 23 打時，白 24 只能提，以下至 30，白反擊還損了。

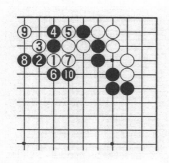

習題 1　變化圖

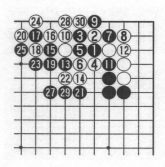

習題 1　失敗圖　　㉖＝⓱

## 習題 2 解

**正解圖：**白 1 先扳正確，黑 2 斷後，白 3 打，白 5 接，黑難辦。黑 6 若活角，以下至 17 扳後，白處理很成功。

**變化圖：**黑走 1 拐棄角，至白 6 後，白得角地大，黑更不划算。

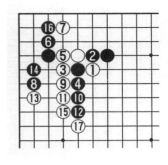

習題 2　正解圖

## 習題 3 解

**正解圖：**黑 1 打是謀求步調的一手，白 2、4 後，黑 5 順手接，已對白一子有傷害，至 7 黑主動。

**失敗圖：**黑 1、3 不好，白 4 飛後，儘管黑 5 先手打愉快，但黑 7 須接，白 8 拆二，布調快。

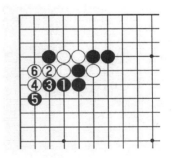

習題 2　變化圖

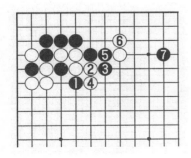

習題 3　正解圖

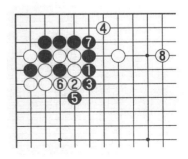

習題 3　失敗圖

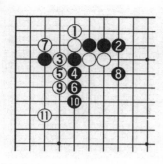

習題 4　正解圖

# 習題 4 解

**正解圖**：白 1 立正解。黑 2 須長，白 3、5 突破，至 7 虎後，黑 8 若枷，白 9、11 角地很大。

**變化圖**：黑 1 拐棄角，但白 4、6 挑起戰鬥，這是白喜歡的局面。

習題 4　變化圖

# 習題 5 解

**正解圖**：白 1 打愉快地棄掉一子，然後 3、5 扳粘，今後有 a 位夾的手段。至 11 白可行。

習題 5　正解圖

**變化圖**：白1打後，再走3位防守也行。

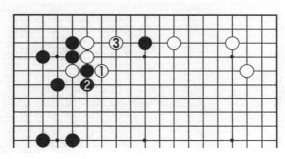

習題5　變化圖

# 參考書目

1. 李鋼、張學中・勝負手的奧秘・成都：蜀蓉棋藝出版社，1998 年・

2. 蔡中民・圍棋文化詩詞選・成都：蜀蓉棋藝出版社，1989 年・

3.（韓）李光求著・李哲勇、趙家強譯・曹薰鉉紋枰論英雄・上海：上海文化出版社，2002 年・

4.（日）趙治勳著・韓鳳侖譯・不敗的戰術・北京：中國廣播電視出版社出版，1987 年・

5. 聶衛平・圍棋八大課題・北京：華夏出版社，1987 年・

6.（韓）鄭文熙編著・圍棋脫先的魅力・成都：蜀蓉棋藝出版社，2001 年・

7.（日）藤澤秀行著・孔祥明譯・秀行的世界——決戰時機・成都：蜀蓉棋藝出版社，2000 年・

8.（日）藤澤秀行著・孔祥明譯・秀行的世界——抓住機遇・成都：蜀蓉棋藝出版社，2000 年・

9.（日）安倍吉輝著・王小平譯・序盤・中盤的必勝手筋・北京：華夏出版社，1987 年・

10. 倪林強・形勢判斷和作戰・上海：上海科學技術出版社，2002 年・

11. 丁波・圍棋捕捉戰機一手・成都：蜀蓉棋藝出版社，1998 年・

12. 沈果孫、邵震中・圍棋關鍵時刻一著棋・寧夏：寧夏人民出版社，1985 年・

13.（日）藤澤秀行著・洪源譯・我想這樣下・北京：人民體育出版社，1987 年・

14. 李鋼、顧萍・纏繞戰術・成都：蜀蓉棋藝出版社，1998 年・

15. 邱百瑞・圍棋中盤一月通・上海：上海文化出版社，1998 年・

16. 吳清源著・郭鵑、王元譯・吳清源自選百局・北京：中國電影出版社，1990 年・

17.（日）加藤正夫著・趙德宇譯・圍棋攻擊戰略・南京：南開大學出版社，1990 年・

18. 趙之雲、許宛雲・圍棋詞典・上海：上海辭書出版社，1989 年・

19. 朱寶訓、姜國震・形勢判斷與實戰・成都：蜀蓉棋藝出版社，1997 年・

20. 吳清源著・鬼手・妙手・魔手・北京：人民體育出版社，1988 年・

21. 沈果孫編著・棋的正著與俗手・成都：蜀蓉棋藝出版社，1988 年・

22. 張如安著・中國圍棋史・北京：團結出版社，1998 年・

# 跋

　　劉乾勝先生要我為《圍棋石室藏機》作跋，我深感榮幸，又很是惶惑不安。我只是一個圍棋愛好者，對圍棋很膚淺還沒有完全入門。借此機會學習一些圍棋知識，也是恭敬不如從命吧。

　　圍棋是智力的競賽，思考的藝術。它能鍛鍊人的思維，啟迪智慧，陶冶情操。當局勢不利時，要積極尋找扭轉危局的妙手；當局勢有利時，要積極穩妥發展形勢，一步一步把優勢導向勝勢。

　　棋友之間的友誼是真誠永恆的。不論職務高低，富貴貧困，只要坐在棋盤旁，都是平等的。雙方手談，你來我往，一步一步地下，一著一著地想，在下棋中追求和諧完美，體會人生哲理。勝故欣然，敗亦可喜。

　　圍棋是中華民族傳統文化精華，博大精深、優秀燦爛，它演繹兵家、道家、易家思想，組織成筋骨脈絡，在紋枰縱橫的黑白世界裏，包孕了中國智慧的基因，複製著中國文化的密碼。隨著我國國運昌盛、國力強大。圍棋也取得了前所未有的發展。《圍棋石室藏機》一書，不僅系統地介紹了圍棋知識，還講了許多生動有趣的圍棋故事，祝願它在圍棋的普及和發展中能起到應有的作用。

# 後　記

## 心　結　棋　緣

### ——編書背後的故事

　　去年九月，湖北科學技術出版社隆重推出《21世紀圍棋教室‧圍棋智多星》，欣喜之餘，掩卷沉思，我為能給廣大棋迷帶來一份精美的讀物而倍感自豪。緊接著十月，我身上的疲勞還沒有消去，便又投入了後面三冊的創作，激情在燃燒，靈感在閃動，流於筆端的是經過提煉的圍棋精華。

　　我於今年元月底完稿，儘管過年的氣氛祥和、幸福，但我仍沉醉於圍棋美妙的暇想之中。圍棋迄今還是部未被完全破譯的天書，它古樸、深奧、博大。古往今來，許多先哲、棋士，窮盡畢生智慧，也只能參透圍棋玄妙之一二。

　　《圍棋石室藏機》科學地、系統地從圍棋知識技術、圍棋文化故事等方面，多角度審視人類歷史長河中的圍棋。想提高棋力的朋友，想探究圍棋奧秘的棋迷，這是你們不得不看的一部兵書。

　　在出版這本「大部頭」時，我有幸結識了湖北科學技術出版社的副社長袁玉琦女士。她曾留學法國，並在法國學會了圍棋，現在有時在網上下棋。她談吐不凡，在與她交往中，提高了我的境界。她先生范愛華是法國亞眠大學數學教授。愛子范亦源聰明好學，嚴於律己，是位有上進心的少年，在他讀小學四年級時，他媽媽無意間教了一點圍棋，他就直接進了我的圍棋中級班，並進步神速，給我留下了深刻

的印象。

　　湖北科學技術出版社主任編輯王連弟女士，是位有個性，有氣派的人，這次共分六冊的《21世紀圍棋教室》，就是出自她的大手筆。她過去曾編《圍棋一點通》，圍棋《佈局》、《中盤》、《收官》這些書，都曾不斷再版，其中《圍棋一點通》被香港某出版社看中，此書在香港出版，為湖北科學技術出版社贏得了良好的聲譽。

　　王連弟是老牌大學生，是1983年華中工學院（現為華中科技大學）畢業的工科學生，對圍棋只懂一點點，但她有一個「賢內助」，就是她先生蘇才華。她先生圍棋有三級水準，是85級北京大學學法律的，現在就職於武漢市外商投資管理辦公室，每到星期天，他就帶女兒在水果湖二小上圍棋班。他高大，文質彬彬，一看就是一個有知識有涵養的人。我的稿子的第一個讀者就是他，並在很多方面，留下了他沉思的痕跡，在此，我表示真誠的謝意。

　　另外，這套叢書還有華中師範大學教育工作者劉桂階、武大附小黨支部書記彭忠、武昌水果湖二小教導主任馬新銀，這三位資深的教育專家參與。我想，這套叢書會更有特色，更令讀者喜愛。

劉乾勝

於武漢

# 休閒保健叢書

1 瘦身保健按摩術

瘦身
保健按摩術

定價200元

2 顏面美容保健按摩術

顏面美容
保健按摩術

定價200元

3 足部保健按摩術

足部
保健按摩術

定價200元

4 養生保健按摩術

養生保健
按摩術

定價280元

5 頭部穴道保健術

頭部
穴道保健術

定價180元

6 健身醫療運動處方

健身
醫療運動處方

定價230元

7 實用美容美體點穴術

實用 美容 美體
點穴術

定價350元

# 圍棋輕鬆學

1 圍棋六日通

圍棋六日通

定價160元

2 布局的對策

布局的對策

定價250元

3 定石的運用

定石的運用

定價260元

4 死活的要點

死活的要點

定價250元

5 中盤的妙手

中盤的妙手

定價300元

6 收官的技巧

收官的技巧

定價250元

7 中國名手名局賞析

中國名手名局賞析

定價300元

8 日韓名手名局賞析

日韓名手名局賞析

定價330元

# 象棋輕鬆學

1 象棋開局精要

象棋開局精要

定價280元

2 象棋中局薈萃

象棋中局薈萃

定價280元

3 象棋殘局精粹

象棋殘局精粹

定價260元

4 象棋精巧短局

象棋精巧短局

定價280元

# 導引養生功

1 疏筋壯骨功＋VCD
疏筋壯骨功
定價350元

2 導引保健功＋VCD
導引保健功
定價350元

3 頤身九段錦＋VCD
頤身九段錦
定價350元

4 九九還童功＋VCD
九九還童功
定價350元

5 舒心平血功＋VCD
舒心平血功
定價350元

6 益氣養肺功＋VCD
益氣養肺功
定價350元

7 養生太極澤＋VCD
養生太極扇
定價350元

8 養生太極棒＋VCD
養生太極棒
定價350元

9 導引養生形體詩韻＋VCD
導引養生形體詩韻
定價350元

10 四十九式經絡動功＋VCD
四十九式經絡動功
定價350元

## 張廣德養生著作　每冊定價350元

全系列為彩色圖解附教學光碟

# 輕鬆學武術

1 二十四式太極拳＋VCD
拳
定價250元

2 四十二式太極拳＋VCD
拳
定價250元

3 八式十六式太極拳＋VCD
拳
定價250元

4 三十二式太極劍＋VCD
劍
定價250元

5 四十二式太極劍＋VCD
劍
定價250元

6 二十八式木蘭拳＋VCD
拳
定價250元

7 三十八式木蘭扇＋VCD
扇
定價250元

8 四十八式太極劍＋VCD
劍
定價250元

# 彩色圖解太極武術

1 太極功夫扇
定價220元

2 武當太極劍
定價220元

3 楊式太極劍
定價220元

4 楊式太極刀
定價220元

5 二十四式太極拳+VCD
定價350元

6 三十二式太極拳+VCD
定價350元

7 四十二式太極劍+VCD
定價350元

8 四十二式太極拳+VCD
定價350元

9 楊式十八式太極劍
定價350元

10 楊氏二十八式太極拳+VCD
定價350元

11 楊式太極拳四十式+VCD
定價350元

12 陳式太極拳五十六式+VCD
定價350元

13 吳式太極拳五十六式+VCD
定價350元

14 精簡陳式太極拳八式十六式
定價220元

15 精簡吳式太極拳三十六式 拳架・推手
定價220元

16 夕陽美功夫扇
定價220元

17 綜合四十八式太極拳+VCD
定價350元

18 三十二式太極拳 四段
定價220元

19 楊式三十七式太極拳+VCD
定價350元

20 楊氏五十一式太極劍+VCD
定價350元

21 嫡傳楊家太極拳精練二十八式
定價220元

國家圖書館出版品預行編目資料

圍棋石室藏機──從業餘初段到業餘二段的躍進／劉乾勝　劉桂階　著
　　──初版，──臺北市，品冠文化，2008〔民97.06〕
　　面；21公分 ──（圍棋輕鬆學；9）
　　　ISBN　978－957－468－617－9（平裝）

1. 圍棋

997.11　　　　　　　　　　　　　　　　　　　97006534

# 圍棋石室藏機──從業餘初段到業餘二段的躍進

著　　者／劉乾勝　劉桂階
責任編輯／王連弟　高　然
發 行 人／蔡孟甫
出 版 者／品冠文化出版社
社　　址／台北市北投區（石牌）致遠一路2段12巷1號
電　　話／（02）28233123・28236031・28236033
傳　　眞／（02）28272069
郵政劃撥／19346241
網　　址／www.dah-jaan.com.tw
E - mail ／service@dah-jaan.com.tw
承 印 者／傳興印刷有限公司
裝　　訂／建鑫裝訂有限公司
排 版 者／弘益電腦排版有限公司
授 權 者／湖北科學技術出版社
初版1刷／2008年（民97年）6月

定　價／250元

大展好書　好書大展
品嘗好書　冠群可期

大展好書　好書大展
品嘗好書　冠群可期